U0008355

米開朗基羅傳

Vie de Michel-Ange

羅曼・羅蘭（Romain Rolland）著
傅雷 譯

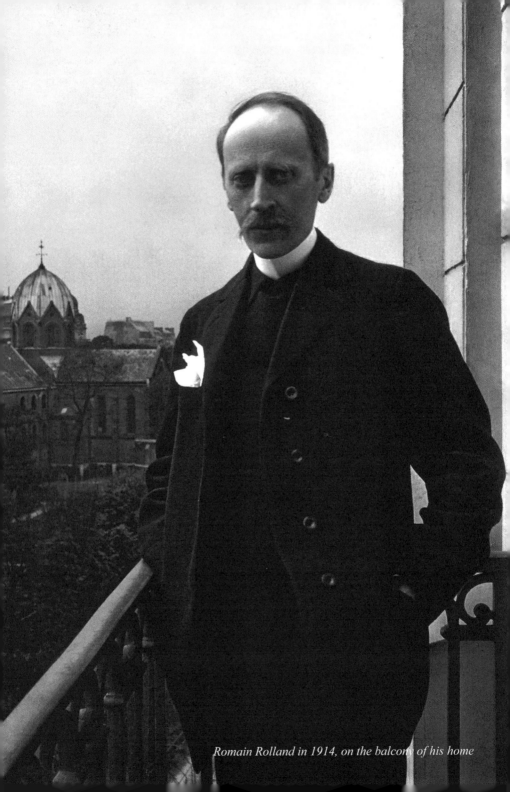
Romain Rolland in 1914, on the balcony of his home

Romain Rolland

我們當和太容易被夢想與甘言所欺騙的民眾說：英
雄的謊言只是懦怯的表現。世界上只有一種英雄主
義：便是注視世界的真面目 —— 並且愛世界。

—— 羅曼‧羅蘭

目 次
Contents

mishelagmolo

譯者弁言

本書之前，有《貝多芬傳》；本書之後，有《托爾斯泰傳》：合起來便是羅曼·羅蘭的不朽的「名人傳」。移譯本書的意念是和移譯《貝多芬傳》的意念一致的，在此不必多說。在一部不朽的原作之前，冠上不倫的序文是件褻瀆的行為。因此，我只申說下列幾點：

一、本書是依據原本第十一版全譯的。但附錄的米氏詩選因其為義大利文原文（譯者無能），且在本文中已引用甚多，故擅為刪去。

二、附錄之後尚有詳細參考書目（英、德、美、義四國書目），因非目下國內讀書界需要，故亦從略。

三、原文注解除刪去最不重要的十餘則外，餘皆全譯，所以示西人治學之嚴，為我

人作一榜樣耳。

一九三四年一月五日　傅雷

原序

在翡冷翠[1]的國家美術館中，有一座為米開朗基羅稱為《勝利者》[2]的白石雕像。

這是一個裸露的青年，生成美麗的軀體，低低的額上垂覆著鬈曲的頭髮。昂昂地站著，他的膝蓋踞曲在一個鬍髭滿面的囚人背上，囚人蜷伏著，頭伸向前面，如一匹牛。可是勝利者並不注視他。即在他的拳頭將要擊下去的一剎那，他停住了，滿是沉鬱之感的嘴巴和猶豫的目光轉向別處去了。手臂折轉去向著肩頭；身子往後仰著；他不再要勝利，勝利使他厭惡。他已征服了，但亦被征服了。

這幅英雄的惶惑之像，這個折了翅翼的勝利之神，在米開朗基羅全部作品中是永留

<hr />

1 編按：即佛羅倫斯（Florence）。
2 編按：*Genio della Vittoria*，今日存於佛羅倫斯的舊宮（Palazzo Vecchio）。

在工作室中的唯一的作品，以後，達涅爾・特・沃爾泰雷[3]想把它安置在米氏墓上。

——它即是米開朗基羅自己，即是他全生涯的象徵。

痛苦是無窮的，它具有種種形式。有時，它是由於物質的淩虐，如災難、疾病、命運的編枉、人類的惡意。有時，它即蘊藏在人的內心。在這種情境中的痛苦，是同樣的可憫，同樣的無可挽救；因為人不能自己選擇他的人生，人既不要求生，也不要求成為他所成為的樣子。

米開朗基羅的痛苦，即是這後一種。他有力強，他生來便是為戰鬥為征服的人；而且他居然征服了。——可是，他不要勝利。他所要的並不在此。——真是哈姆萊特式的悲劇呀！賦有英雄的天才而沒有實現的意志；賦有專斷的熱情，而並無奮激的願望：這是多麼悲痛的矛盾！

人們可不要以為我們在許多別的偉大之外，在此更發現一樁偉大！我們永遠不會說是因為一個人太偉大了，世界於他才顯得不夠。精神的煩悶並非偉大的一種標識。即在一班偉大的人物，缺少生靈與萬物之間、生命與生命律令之間的和諧並不算是偉大……卻是一樁弱點。——為何要隱蔽這弱點呢？最弱的人難道是最不值得人家愛戀嗎？——他

正是更值得愛戀，因為他對於愛的需求更為迫切。我絕不會造成不可幾及的英雄範型。我恨那懦怯的理想主義，它只教人不去注視人生的苦難和心靈的弱點。我們當和太容易被夢想與甘言所欺騙的民眾說：英雄的謊言只是懦怯的表現。世界上只有一種英雄主義：便是注視世界的真面目——並且愛世界。

我在此所要敘述的悲劇，是一種與生俱來的痛苦，從生命的核心中發出的，它毫無間歇地侵蝕生命，直到把生命完全毀滅為止。這是巨大的人類中最顯著的代表之一，一千九百餘年來，我們的西方充塞著他的痛苦與信仰的呼聲——這代表便是基督徒。

將來，有一天，在多少世紀的終極——如果我們塵世的事蹟還能保存於人類記憶中的話——會有一天，那些生存的人們，對於這個消逝的種族，會倚憑在他們墮落的深淵旁邊，好似但丁俯在地獄第八層的火坑之旁那樣，充滿著驚歎、厭惡與憐憫。但對於這種又驚又佩又惡又憐的感覺，誰還能比我們感得更真切呢？因為我們自幼便滲透這些悲痛的情操，便看到最親愛的人們相鬥，我們一向識得這基督教悲觀主義的苦澀而又醉人

3 編按：Daniel de Volterre（1509-1566）。

的味道，我們曾在懷疑躊躇的辰光，費了多少力量，才止住自己不致和多少旁人一樣墮入虛無的幻象中去。

神呀！永恆的生呀！這是一班在此世無法生存的人們的蔭庇！信仰，往往只是對於人生對於前途的不信仰，只是對於自己的不信仰，只是缺乏勇氣與歡樂！……啊！信仰！你的苦痛的勝利，是由多少的失敗造成的呢！

基督徒們，為了這，我才愛你們，為你們抱憾。我為你們怨歎，我也歡賞你們的悲愁。你們使世界變得淒慘，又把它妝點得更美。當你的痛苦消滅的時候，世界將更加枯索了。在這滿著卑怯之徒的時代——在苦痛前面發抖，大聲疾呼地要求他們的幸福，而這幸福往往便是別人的災難——我們應當敢於正視痛苦，尊敬痛苦！歡樂固然值得頌贊，痛苦亦何嘗不值得頌贊！這兩位是姊妹，而且都是聖者。她們鍛煉人類開展偉大的心魂。她們是力，是生，是神。凡是不能兼愛歡樂與痛苦的人，便是既不愛歡樂，亦不愛痛苦。凡能體味她們的，方懂得人生的價值和離開人生時的甜蜜。

　　　　　　　　羅曼·羅蘭

米開朗基羅傳

Vie de
Michel-Ange

米開朗基羅

Michel-
Ange

這是一個翡冷翠城中的中產者——那裡，滿是陰沉的宮殿，矗立著崇高的塔尖如長矛一般，柔和而又枯索的山崗細膩地映在無際，崗上搖曳著杉樹的圓蓋形的峰巔，和閃閃作銀色、波動如水浪似的橄欖林；——那裡，一切都講究極端的典雅。洛倫佐·特·梅迪契[1]的譏諷的臉相，馬基雅弗利[2]的闊大的嘴巴，波提切利[3]畫上的黃髮，貧血的維納斯，都會合在一起；——那裡，充滿著熱狂、驕傲、神經質的氣息，易於沉溺在一切盲目的信仰中，受著一切宗教的和社會的狂潮聳動，在那裡，個人是自由的，個個人是專制的，在那裡，生活是那麼舒適，可是那裡的人生無異是地獄；——那裡，居民是聰慧的、頑固的、熱情的、易怒的，口舌如鋼一般尖利，心情是那麼多疑，互相試探、互相嫉忌、互相吞噬；——那裡，容留不下萊奧納多·達·芬奇[4]一般的自由思想者，那裡，波提切利只能如一個蘇格蘭的清教徒般在幻想的神祕主義中終其天年，

1 編按：即羅倫佐·德·梅迪奇（Lorenzo di Piero de' Medici, 1449-1492），「偉大的羅倫佐」。
2 編按：即馬基維利（Niccolò di Bernardo dei Machiavelli, 1469-1527）。
3 編按：即波提且利（Sandro Botticelli, 1445-1510）。
4 編按：即達文西（Leonardo da Vinci, 1452-1519）。

那裡，薩伏那洛拉[5]受了一班壞人的利用，舉火焚燒藝術品，使他的僧徒們在火旁舞蹈——三年之後，這火又死灰復燃地燒死了他自己。

在這個時代的這個城市中，他是他們的狂熱的對象。

「自然，他對於他的同胞們沒有絲毫溫婉之情，他的豪邁宏偉的天才蔑視他們小組的藝術、矯飾的精神、平凡的寫實主義，他們的感傷情調與病態的精微玄妙。他對待他們的態度很嚴酷；但他愛他們。他對於他的國家，並無達·芬奇般的微笑的淡漠。遠離了翡冷翠，便要為懷鄉病所苦。」[6]一生想盡方法要住在翡冷翠，在戰爭的悲慘的時期中，他留在翡冷翠；他要「至少死後能回到翡冷翠，既然生時是不可能」[7]。

因為他是翡冷翠的舊家，故他對於自己的血統與種族非常自傲[8]。甚至比對於他的天才更加自傲。他不答應人家當他藝術家看待：

「我不是雕塑家米開朗基羅……我是米開朗基羅·博納羅蒂……」[9]

他精神上便是一個貴族，而且具有一切階級的偏見。他甚至說：「修煉藝術的，當是貴族而非平民。」[10]

他對於家族抱有宗教般的、古代的、幾乎是野蠻的觀念。他為它犧牲一切，而且要

5 編按：即薩佛納羅拉（Girolamo Savonarola, 1452-1498），義大利道明會修士，一四九四到九八年間為佛羅倫斯的精神和世俗領袖。

6 「我不時墮入深切的悲苦中，好似那些遠離家庭的人一樣。」（見羅馬，一四九七年八月十九日書）

7 「死之於我，顯得那麼可愛；因為它可以使我獲得生前所不能得到的幸福：即回到我的故鄉。」

8 博納羅蒂·西莫內〔編按：即 Buonarroti Simoni 一族〕，裔出塞蒂尼亞諾〔編按：Settignano〕，在翡冷翠地方誌上自十二世紀起即已有過記載。米開朗基羅當然知道這一點。「我們是中產階級，是最高貴的世裔。」（一五四六年十二月致他的侄子利奧那多〔編按：Lionardo Buonarroti〕書）──他不贊成他的侄子要變得更高貴的思念：「這絕非是自尊的表示。大家知道我們是翡冷翠最老最高貴的世家。」（一五四九年二月）──他試著要重振他的門第，教他的家庭恢復他的舊姓西莫內，在翡冷翠創立一族莊，但他老是被他兄弟們的平庸所沮喪。他想起他的弟兄中有一個（西吉斯蒙多〔編按：Gismondo Buonaroti, 1481-1555〕）還推車度日。如鄉下人一般地生活著，他不禁要臉紅。一五二〇年，亞歷山德羅·特·卡諾薩伯爵〔編按：comte Alessandro de Canossa〕寫信給他，說在伯爵的家譜上查出他原是親戚的證據。這消息是假的，米開朗基羅卻很相信，他竟至要購買卡諾薩的宮邸。據說那是他的祖先的發祥地。他的傳記作者孔迪維〔編按：Ascanio Condivi, 1525-1574〕依了他的指點把法王亨利二世的姊妹〔編按：Béatirce, soeur de Henri II〕和瑪爾蒂爾德大伯爵夫人〔編按：grande comtesse Mathilde〕都列入他的家譜之內。

9 一五一五年，教皇利奧十世〔編按：即教宗雷歐十世（Pope Leo X, 1475-1521）〕到翡冷翠的時候，米開朗基羅的兄弟博納羅托〔編按：Buonarroto Buonarroti, 1477-〕受到教皇的封緩。他又說：「我從來不是一個畫家，也不是雕塑家──作藝術商業的人。我永遠保留著我世家的光榮。」（一五四八年五月二日致利奧那多書）

10 他的傳記作者孔迪維所述語。

別人和他一樣犧牲。他將，如他所說的，「為了它而賣掉自己，如奴隸一般」[11]。在這方面，為了些微的事情，他會激動感情。他輕蔑他的兄弟們，他輕蔑他的侄子——他的繼承人。但對於他的侄子和兄弟們，他仍尊敬他們代表世系的身分。這種言語在他的信札中屢見不鮮：「我們的世系……維持我們的世系……不要令我們的血統中斷……」

凡是這強悍的種族的一切迷信、一切盲從，他都全備。這些彷彿是一個泥團（有如上帝捏造人類的泥團），米開朗基羅即是在這個泥團中形成的。但在這個泥團中卻湧躍出澄清一切的成分……天才。

「不相信天才，不知天才為何物的人，請看一看米開朗基羅吧！從沒有人這樣為天才所拘囚的了。這天才的氣質似乎和他的氣質完全不同；這是一個征服者投入他的懷中而把他制服了。他的意志簡直是一無所能；甚至可說他的精神與他的心也是一無所能。這是一種狂亂的爆發，一種駭人的生命，為他太弱的肉體與靈魂所不能勝任的。他的過分的力量使他感到痛苦，這痛苦逼迫他行動，不息地行動，一小時也不得休息。他在繼續不斷的興奮中過生活。

他寫道：「我為了工作而筋疲力盡，從沒有一個人像我這樣地工作過，我除了夜以繼日地工作之外，什麼都不想。」

這種病態的需要活動不特使他的業務天天積聚起來，不特使他接受他所不能實行的工作，而且也使他墮入偏執的僻性中去。他要雕琢整個的山頭。當他要建造什麼紀念物時，他會費掉幾年的光陰到石廠中去挑選石塊，建築搬運石塊的大路；他要成為一切……工程師、手工人、斫石工人；他要獨個子幹完一切；建造宮邸、教堂，由他一個人來。

這是一種判罰苦役的生活。他甚至不願分出時間去飲食睡眠。

在他信札內，隨處看得到同樣可憐的語句：「我幾乎沒有用餐的時間……我沒有時間吃東西……十二年以來，我的肉體被疲倦所毀壞了，我缺乏一切必需品……我沒有一個銅子，我是裸體了，我感受無數的痛苦……我在悲慘與痛苦中討生活……我和患難爭鬥……」[12]

11 一四九七年八月十九日致他的父親書。——他在一五〇八年三月十三日三十三歲時才從父親那裡獲得成了獨立權。

12 見一五〇七、一五〇九、一五二二、一五二三、一五二五、一五四七諸年信札。

這患難其實是虛幻的。米開朗基羅是富有的——；他拚命使自己富有，十分富有[13]。但富有對於他有何用處？他如一個窮人一樣生活，被勞作束縛著好似一匹馬被磨輪的軸子繫住一般。沒有人會懂得他如此自苦的原因。沒有人能懂得他為何不能自主地使自己受苦，也沒有人能懂得他的自苦對於他實是一種需要。即是脾氣和他極相似的父親也埋怨他：

「你的弟弟告訴我，你生活得十分節省，甚至到悲慘的程度：節省是好的——；但悲慘是壞的——；這是使神和人都為之不悅的惡行；它會妨害你的靈魂與肉體。只要你還年輕，這還可以；但當你漸漸衰老的時光，這悲慘的壞生活所能產生的疾病與殘廢，全都會顯現。應當避免悲慘，中庸地生活，當心不要缺乏必須的營養，留意自己不要勞作過度……」[14]

但什麼勸告也不起影響。他從不肯把自己的生活安排得更合人性些。他只以極少的麵包與酒來支援他的生命。他只睡幾小時。當他在博洛尼亞[15]進行尤利烏斯二世[16]的銅像時，他和他的三個助手睡在一張床上，因為他只有一張床而又不願添置[17]。他睡時衣服也不脫，皮靴也不卸。有一次，腿腫起來了，他不得不割破靴子；在脫下靴子的時候，腿皮也隨著剝下來了。

這種駭人的衛生，果如他的父親所預料，使他老是患病。在他的信札中，人們可以看出他生過十四或十五次大病[18]。他好幾次發熱，幾乎要死去。他眼睛有病，牙齒有

13 他死後，人家在他羅馬寓所發現他的藏金有七千至八千金幣，約合今日四十或五十萬法郎。史家瓦薩里【編按：Giorgio Vasari, 1511-1574】說他兩次給他的侄兒七千小金元，給他的侍役烏爾比諾【編按：Pietro Urbino, ?-1555】二千小金元。他在翡冷翠亦有大批存款。一五三四年時，他在翡冷翠及附近各地置有房產六處，田產七處。他酷愛田。一五〇五、一五〇六、一五一二、一五一五、一五一七、一五一八、一五一九、一五二〇各年他購置不少田地。這是他鄉下人的遺傳性。然而他的儲蓄與置產並非為了他自己，而是為別人花去，他自己卻什麼都不捨得享用。

14 這封信後面又加上若干指導衛生的話，足見當時的野蠻程度：「第一，保護你的頭，到它保有相當的溫暖，但不要洗。你應當把它揩拭，但不要洗。」（一五〇〇年十二月十九日信）

15 編按：即波隆納（Bologna）。

16 編按：即教宗儒略二世（Pope Julius II, 1443-1513）。

17 見一五〇六年信。

18 一五一七年九月，在他從事於聖洛倫佐的墳墓雕塑【編按：即聖羅倫佐大教堂（Basilica di San Lorenzo）中兩座梅迪奇家族大公的陵墓】與《米涅瓦基督》【編按：即《彌涅耳瓦的基督》（Christo della Minerve）】的時候，他病得幾乎死去。一五一八年九月，在塞拉韋扎石廠【編按：即塞拉韋扎（Seravezza）採石場】中，他因疲勞過度與煩悶而病了。一五二〇年拉斐爾逝世的時候，他又病倒了。一五二一年年終，一個友人利奧那多·塞拉約【編按：Lionardo Sellajo】祝賀他：「居然從一場很少人能逃過的痛症中痊癒了。」一五三一年六月，翡冷翠城陷落後，他失眠，飲食不進，頭和心都病了；這情景一直延長到年終；他的朋友們以為他是沒有希望的了。一五三九

病，頭痛，心病[19]。他常為神經痛所苦，尤其當他睡眠的時候；睡眠對於他竟是一種苦楚。他很早便老了。四十二歲，他已感到衰老[20]。四十八歲時，他說他工作一天必得要休息四天[21]。他又固執著不肯請任何醫生診治。

他的精神所受到這苦役生活的影響，比他的肉體更甚。悲觀主義侵蝕他。這於他是一種遺傳病。青年時，他費盡心機去安慰他的父親，因為他有時為狂亂的苦痛糾纏著[22]。可是米開朗基羅的病比他所照顧的人感染更深。這沒有休止的活動，累人的疲勞，使他多疑的精神陷入種種迷亂狀態。他猜疑他的敵人，他猜疑他的朋友[23]。他猜疑他的家族、他的兄弟、他的嗣子；他猜疑他們不耐煩地等待他的死。

一切使他不安[24]；他的家族也嘲笑這永遠的不安[25]。他如自己所說的一般，在「一種悲哀的或竟是癲狂的狀態」中過生活[26]。痛苦久了，他竟嗜好有痛苦，他在其中覓得一種悲苦的樂趣：

「愈使我受苦的我愈歡喜。」[27]

年，他從西斯廷教堂〔編按：即西斯汀禮拜堂（Cappella Sistina）〕的高架上墮下，跌破了腿。一五四四年六月，他患了一場極重的熱病。一五四五年十二月至一五四六年正月，他舊病復發，使他

的身體極度衰弱。一五四九年三月，他為石淋症磨難極苦。一五五五年七月，他患風痛。一五五九年七月，他又患石淋與其他種種疾病⋯他衰弱得厲害。一五六一年八月，他「暈倒了」，四肢拘攣著」。

19 見他的詩集卷八十二。

20 一五一七年七月致多梅尼科‧博寧塞尼〔編按：Domenico Buoninsegni〕書。

21 一五二三年七月致巴爾特‧安吉奧利尼〔編按：Bart Angiolini〕書。

22 在他致父親的信中，時時說：「你不要苦⋯」（一五〇九年春）──「你在這種悲痛的情操中生活真使我非常難過；我祈求你不要再去想這個了。」（一五〇九年正月二十七日）──「你不要驚惶，不要愁苦。」（一五〇九年九月十五日）他的父親博納蒂〔編按：Ludovico di Lionardo Buonarroti Simoni, ?-1534〕和他一樣時時要發神經病。一五二一年，他突然從他自己家裡逃出來，大聲疾呼地說他的兒子把他趕出了。

23 「在完滿的友誼中，往往藏著毀損名譽與生命的陰謀。」（見他致他的朋友盧伊吉‧德爾‧里喬〔編按：Luigi del Riccio〕──把他從一五四六年那場重病中救出來的朋友──的十四行詩）參看一五六一年十一月十五日，他的忠實的朋友卡列里為他褊枉的猜忌之後給他的聲辯信：「我敢確言我從沒得罪過你；但你太輕信那般你最不應該相信的人⋯」

24 「我在繼續的不信任中過生活⋯不要相信任何人，張開了眼睛睡覺⋯」

25 一五一五年九月與十月致他的兄弟博納羅托信中有言：「⋯不要嘲笑我所寫的一切⋯一個人不應當嘲笑任何人；在這個時代，為了他的肉體與靈魂而在恐懼與不安中過活是並無害處的⋯在一切時代，不安是好的⋯」

26 在他的信中，他常自稱為「憂愁的與瘋狂的人」，「老悖」，「瘋子與惡人」。──但他為這瘋狂辯白，說道只對於他個人有影響。

27 詩集卷一百五十二。

對於他，一切都成為痛苦的題目──甚至愛[28]，甚至善[29]。

「我的歡樂是悲哀。」[30]

沒有一個人比他更不接近歡樂而更傾向於痛苦的了。他在無垠的宇宙中所見到的所感到的只有它。世界上全部的悲觀主義都包含在這絕望的呼聲，這極端褊枉的語句中。

「千萬的歡樂不值一單獨的苦惱！……」[31]

「他的猛烈的力量，」孔迪維[32]說，「把他和人群幾乎完全隔離了。」

他是孤獨的。──他恨人；他亦被人恨。他愛人；他不被人愛。人們對他又是欽佩，又是畏懼。晚年，他令人發生一種宗教般的尊敬。他威臨著他的時代。那時，他稍微鎮靜了些。他從高處看人，人們從低處看他。他從沒有休息，也從沒有最微賤的生靈所享受的溫柔──即在一生能有一分鐘的時間在別人的愛撫中睡眠。婦人的愛情於他是無緣的。在這荒漠的天空，只有維多利亞・科隆娜[33]的冷靜而純潔的友誼，如明星一般照耀了一剎那。周圍盡是黑夜，他的思想如流星一般在黑暗中劇烈旋轉，他的意念與幻夢在其中迴盪。因為這黑夜即在米開朗基羅自己的心中。貝多芬的憂鬱是人類的過失；他天性是快樂的，他希望快樂。米開朗基羅卻是內心憂鬱，

這憂鬱令人害怕，一切的人本能地逃避他。他在周圍造成一片空虛。

這還算不得什麼。最壞的並非是成為孤獨，卻是對自己亦孤獨了，和自己也不能生活，不能為自己的主宰，而且否認自己，與自己鬥爭，毀壞自己。他的心魂永遠在欺妄他的天才。人們時常說起他有一種「反對自己」的宿命，使他不能實現他任何偉大的計畫。這宿命便是他自己。他的不幸的關鍵足以解釋他一生的悲劇——而為人們所最少看到或不敢去看的關鍵——只是缺乏意志和賦性懦怯。

在藝術上、政治上，在他一切行動和一切思想上，他都是優柔寡斷的。在兩件作品、兩項計畫、兩個部分中間，他不能選擇。關於尤利烏斯二世的紀念建築、聖洛倫佐[34]的屋

28 十四行詩卷一百九十第四十八首：「些少的幸福對於戀愛中人是一種豐滿的享樂，但它會使欲念絕滅，不若災患會使希望長大。」

29 「一切事物使我悲哀，」他寫道，「……即是善，因為它存在的時間太短了，故給予我心靈的苦楚不減於惡。」

30 詩集卷八十一。

31 詩集卷七十四。

32 編按：Ascanio Condivi（1525-1574），米開朗基羅的傳記作家。

33 編按：Vittoria Colonna（1490-1547）。

34 編按：即聖羅倫佐大教堂（Basilica di San Lorenzo）。

面、梅迪契的墓等等的歷史都足以證明他這種猶豫。他開始，開始，卻不能有何結果。他要，他又不要。他才選定，他已開始懷疑。在他生命終了的時光，他什麼也沒有完成：他厭棄一切。人家說他的工作是強迫的；人家把朝三暮四、計畫無定之責，加在他的委託人身上。其實如果他說的話，他的主使人正無法強迫他呢。可是他不敢拒絕。

他是弱者。他在種種方面都是弱者，為了德性和為了膽怯。他是心地怯弱的。他為種種思慮而苦悶，在一個性格堅強的人，這一切思慮全都可以丟開的。因為他把責任心誇大之故，便自以為不得不去幹那最平庸的工作，為任何匠人可以比他做得更好的工作。[35] 他既不能履行他的義務，也不能把它忘掉。[36]

他為了謹慎與恐懼而變得怯弱。為尤利烏斯二世所稱為「可怕的人」，同樣可被瓦薩里[37] 稱作「謹慎者」——「使任何人，甚至使教皇也害怕的」人會害怕一切。[38] 他在親王權貴面前是怯弱的——可是他又最瞧不起在親王權貴面前顯得怯弱的人，他把他們叫做「親王們的荷重的驢子」[39]。——他要躲避教皇；他卻留著，他服從教皇。[40] 他容忍他的主人們的蠻橫無理的信，他恭敬地答覆他們[41]。有時，他反抗起來，他驕傲地說話；——他努力掙扎，可沒有力量奮鬥。教皇克雷芒七世[42]——和一般的意見相反——在所有的教皇中是對他最慈和的人，他認識他的弱點；他也憐憫他。[43]

35 他雕塑聖洛倫佐的墓像時，在塞拉韋扎石廠中過了幾年。

36 他一五一四年承受下來的米涅瓦寺中的基督像〔編按：即羅馬的神廟遺址聖母堂（Basilica di Santa Maria sopra Minerva）內的《彌涅耳瓦的基督》〕，到一五一八年還未動工。「我痛苦死了……我做了如竊賊一般的行為……」一五〇一年，他和錫耶納的皮科洛米尼寺〔編按：指 la chapelle Piccolomini，位於西恩納主教座堂（Duomo di Siena）內〕簽訂契約，訂明三年以後交出作品。可是六十年後，一五六一年，他還為了沒有履行契約而苦惱。

37 編按：Giorgio Vasari（1511-1574），藝術史學家。

38 塞巴斯蒂阿諾・德爾・皮翁博〔編按：Sebastiano del Piombo, 1485-1547〕信中語。（一五二〇年十月二十七日）

39 和瓦薩里談話時所言。

40 一五三四年，他要逃避教皇保羅三世〔編按：即教宗保祿三世（Pope Paul III, 1468-1549）〕，結果仍是聽憑工作把他繫住。

41 一五一八年二月二日，大主教尤利烏斯・梅迪契〔編按：Jules de Médicis, 1478-1534，即未來的教宗克萊孟七世（Pope Clement VII）〕猜疑他被卡拉伊人〔編按：Carrarais〕收買，送一封措辭嚴厲的信給他。米開朗基羅屈服地接受了，回信中說他「在世界上除了專心取悅他以外，再沒有別的事務了」。

42 編按：即教宗克萊孟七世（Pope Clement VII, 1478-1534）。

43 參看在翡冷翠陷落之後，他和塞巴斯蒂阿諾・德爾・皮翁博的通信。他為了他的健康，為了他的苦悶抱著不安。

他的全部的尊嚴會在愛情面前喪失。他在壞蛋面前顯得十分卑怯。他把一個可愛的

但是平庸的人，如托馬索‧卡瓦列里[44]當作一個了不得的天才。[45]

至少，愛情使他這些弱點顯得動人。當他為了恐懼之故而顯得怯弱時，這怯弱只是

——人們不敢說是可恥的——痛苦得可憐的表現。他突然陷入神志錯亂的恐怖中。於是

他逃了，他被恐怖逼得在義大利各處奔竄。一四九四年，為了某種幻象，嚇得逃出翡冷

翠。一五二九年，翡冷翠被圍，負有守城之責的他，又逃亡了。他一直逃到威尼斯。幾

乎要逃到法國去。以後他對於這件事情覺得可恥，他重新回到被圍的城裡，盡他的責任，

直到圍城終了。但當翡冷翠陷落，嚴行流戍放逐，雷厲風行之時，他又是多麼怯弱而發

抖！他甚至去恭維法官瓦洛里[46]，那個把他的朋友、高貴的巴蒂斯塔‧德拉‧帕拉[47]處

死的法官。他甚至棄絕他的友人，翡冷翠的流戍者。[48]

他怕。他對於他的恐怖感到極度的羞恥。他瞧不起自己。他憎厭自己以致病倒了。

他要死。人家也以為他快死了。[49]

但他不能死。他內心有一種癲狂的求生的力量，這力量每天會甦醒，求生，為的要

繼續受苦。——他如果能不活動呢？但他不能如此。他不能不有所行動。他行動。他應

得要行動。——他自己行動麼？——他是被動！他是捲入他的癲癇的熱情與矛盾中，好

似但丁的獄囚一般。

他應得要受苦啊！

「使我苦惱吧！苦惱！在我過去，沒有一天是屬於我的！」[50]

44 編按：Tommaso De Cavalieri（1509-1587）。

45 「……我不能和你相比。你在一切學問方面是獨一無二的。」（一五三三年正月一日米開朗基羅致[50]

46 編按：托馬索·卡瓦列里書

47 編按：Baccio Valori（1477-1537）。

48 「……一向我留神著不和被判流戍的人談話，不和他們有何來往；將來我將更加留意……我不和任何人談話；尤其是翡冷翠人。如果有人在路上向我行禮，在理我不得不友善地和他們招呼，但我竟不理睬。如果我知道誰是流戍的翡冷翠人，我簡直不回答他……」這是他的侄兒通知他被人告發與翡冷翠的流戍者私自交通後，他自羅馬發的覆信（一五四八年）中語。——更甚於此的，他還做了忘恩負義的事情；他否認他病劇時受過斯特羅齊一家的照拂：「至於人家責備我曾於病中受斯特羅齊家的照拂，那麼，我並不認為我是在斯特羅齊家中而是在盧伊吉·德爾·里喬的臥室中，他是和我極友善的。」（盧伊吉·德爾·里喬是在斯特羅齊邸中服役）米開朗基羅曾在斯特羅齊家中做客是毫無疑義的事，他自己在兩年以前即送給羅伯托·斯特羅齊〔編按：Roberto di Filippo Strozzi〕一座《奴隸》〔編按：譯者筆誤，應為二座，詳見79頁注21〕，表示對於他的盛情的感謝。

49 那是一五三一年，在翡冷翠陷落後，他屈服於教皇克雷芒七世和諂媚法官瓦洛里之後。

50 詩集卷四十九。（一五三三年）

他向神發出這絕望的呼號：

「神喲！神喲！誰還能比我自己更透入我自己？」[51]

如果他渴望死，那是因為他認為死是這可怕的奴隸生活的終極之故。他講起已死的人時真是多麼豔羨！

「你們不必再恐懼生命的嬗變和欲念的轉換……後來的時間不再對你們有何強暴的行為了；必須與偶然不再驅使你們……言念及此，能不令我豔羨？」[52]

「死！不再存在！不再是自己！逃出萬物的桎梏！逃出自己的幻想！」

「啊！使我，使我不再回復我自己！」[53]

他的煩躁的目光還在京都博物館[54]中注視我們，在痛苦的臉上，我更聽到這悲愴的呼聲。[55]

他是中等的身材，肩頭很寬，骨骼與肌肉凸出很厲害。因為勞作過度，身體變了形，走路時，頭往上仰著，背傴僂著，腹部凸向前面。這便是畫家法蘭西斯科‧特‧奧蘭達[56]的肖像中的形象：那是站立著的側影，穿著黑衣服；肩上披著一件羅馬式大氅；頭上纏著布巾；布巾之上覆著一頂軟帽。[57]頭顱是圓的，額角是方的，滿著皺痕，顯得

十分寬大。黑色的頭髮亂蓬蓬地虯結著。眼睛很小，又悲哀，又強烈，光彩時時在變化，或是黃的或是藍的。鼻子很寬很直，中間隆起，曾被托里賈尼[58]的拳頭擊破[59]。從鼻孔到口角有很深的皺痕，嘴巴生得很細膩，下唇稍稍前凸，鬢毛稀薄，牧神般的髯鬚，簇擁著兩片顴骨前凸的面頰。

全部臉相上籠罩著悲哀與猶豫的神情，這確是詩人塔索[60]時代的面目，表現著不安的、被懷疑所侵蝕的痕跡。淒慘的目光引起人們的同情。

51 詩集卷六。（一五〇四至一五一一年間）

52 詩集卷五十八。（一五三四年紀念他父親之死的作品）

53 詩集卷一百三十五。

54 編按：即卡比托利歐博物館（Capitoline Museums）。

55 以下的描寫根據米開朗基羅的各個不同的肖像。弗朗切斯科·拉卡瓦晚近發現《最後之審判》中有他自己的畫像，四百年來，多少人在他面前走過而沒有看見他。但一經見到，便永遠忘不了。

56 編按：Francisco de Holanda（1517-1585），葡萄牙畫家。

57 一五六四年，人們把他的遺骸自羅馬運回到翡冷翠去的時候，曾經重開他的棺龕，那時頭上便戴著這種軟帽。

58 編按：Pietro Torrigiano（1472-1528），雕塑家。

59 這是一四九〇至一四九二年間事。

60 編按：Torquato Tasso（1544-1595）。

同情，我們不要和他斤斤較量了吧。他一生所希望而沒有獲到的這愛情，我們給了他吧。他嘗到一個人可能受到的一切苦難。他目擊他的故鄉淪陷。他目擊義大利淪於野蠻民族之手。他目擊自由之消滅。他眼見他所愛的人一個一個地逝世。他眼見藝術上的光明，一顆一顆地熄滅。

在這黑夜將臨的時光，他孤獨地留在最後。在死的門前，當他回首瞻望的時候，他不能說他已做了他所應做的與能做的事以自安慰。他的一生於他顯得是白費的。一生沒有歡樂也是徒然。他也徒然把他的一生為藝術的偶像犧牲了。[61]

沒有一天快樂，沒有一天享受到真正的人生，九十年間的巨大的勞作，竟不能實現他夢想的計畫於萬一。他認為最重要的作品沒有一件是完成的。運命嘲弄他，使這位雕塑家有始有終地完成的事業，只是他所不願意的繪畫。[62] 在那些使他驕傲使他苦惱的大工程中，有些——如《比薩之戰》[63]的圖稿、尤利烏斯二世的銅像——在他生時便毀掉了，有些——尤利烏斯二世的墳墓、梅迪契的家廟——是可憐地流產了：現在我們所看到的只是他的思想的速寫而已。

雕塑家吉貝爾蒂[64]在他的注解中講述一樁故事，說德國安永公爵的一個鏤銀匠，具有可和「希臘古雕塑家相匹敵」的手腕，暮年時眼見他灌注全生命的一件作品毀掉了。

—「於是他看到他的一切疲勞都是枉費；他跪著喊道：『噢吾主，天地的主宰，不要再使我迷失，不要讓我再去跟從除你以外的人；可憐我吧！』立刻，他把所有的財產分給了窮人，退隱到深山中去，死了……」

如這個可憐的德國鏤銀家一樣，米開朗基羅到了暮年，悲苦地看著他的一生、他的努力都是枉費，他的作品未完的未完，毀掉的毀掉。

於是，他告退了。文藝復興睥睨一切的光芒，宇宙的自由的至高至上的心魂，和他一起遁入「這神明的愛情中，他在十字架上張開著臂抱迎接我們」。

「頌讚歡樂」的豐滿的呼聲，沒有嘶喊出來。於他直到最後的一呼吸永遠是「痛苦的頌讚」「解放一切的死的頌讚」。他整個地戰敗了。

61 ——「……熱情的幻夢，使我把藝術當作一個偶像與一個王國……」（詩集卷一百四十七）

62 他自稱為「雕塑家」而非「畫家」。一五〇八年三月十日他寫道：「今日，我雕塑家米開朗基羅，開始西斯廷教堂的繪畫。」——「這全不是我的事業，」一年以後他又寫道，「……我毫無益處地費掉我的時間。」（一五〇九年正月二十七日）關於這個見解，他從沒變更。

63 編按：La Guerre de Pise。

64 編按：Lorenzo Ghiberti（1378-1455）。

這便是世界的戰勝者之一。我們，享受他的天才的結晶品時，和享受我們祖先的功績一般，再也想不起他所流的鮮血。

我願把這血滲在大家眼前，我願舉起英雄們的紅旗在我們的頭上飄揚。

第一部　戰鬥

La Lutte

一、力

一四七五年三月六日，他生於卡森蒂諾地方[1]的卡普雷塞[2]。荒確的鄉土，「飄逸的空氣」[3]，岩石，桐樹，遠處是亞平寧山。不遠的地方，便是阿西西的聖方濟各在阿爾佛尼阿[4]山頭看見基督顯靈的所在。

父親是卡普雷塞與丘西地方[5]的法官[6]。這是一個暴烈的、煩躁的、「怕上帝」的

1 編按：Casentin。
2 編按：Caprese。
3 米開朗基羅歡喜說他的天才是由於他的故鄉的「飄逸的空氣」所賜。
4 編按：Alvernia。
5 編按：Chiusi。
6 他的名字叫做洛多維科．迪．利奧那多．博納羅蒂．西莫內（編按：Ludovico di Lionardo Buonarroti Simoni, ?-1534）──他們一家真正的姓字是西莫內。

人。母親[7]在米開朗基羅六歲時便死了。[8]他們共是弟兄五人：利奧那多、米開朗基羅、博納羅托、喬凡‧西莫內、西吉斯蒙多。[9]

他幼時寄養在一個石匠的妻子家裡。以後他把做雕塑家的志願好玩地說是由於這幼年的乳。人家把他送入學校：他只用功素描。「為了這，他被他的父親與伯叔瞧不起，而且有時打得很凶，他們都恨藝術家這職業，似乎在他們的家庭中出一個藝術家是可羞的。」[10]因此，他自幼便認識人生的殘暴與精神的孤獨。

可是他的固執戰勝了父親的固執。十三歲時，他進入多梅尼科‧吉蘭達約[11]的畫室——那是當代翡冷翠畫家中最大最健全的一個。他初時的成績非常優異，據說甚至令他的老師也嫉妒起來。[12]一年之後他們分手了。

他已開始憎厭繪畫。他企慕一種更英雄的藝術。他轉入雕塑學校。那個學校是洛倫佐‧特‧梅迪契所主辦的，設在聖馬可花園內。[13]那親王很賞識他：叫他住在宮邸中，允許他和他的兒子們同席；童年的米開朗基羅一下子便處於義大利文藝復興運動的中心，處身於古籍之中，沐浴著柏拉圖研究的風氣。他們的思想，把他感染了，他沉湎於懷古的生活中，心中也存了崇古的信念：他變成一個希臘雕塑家。在「非常鍾愛他」的波利齊亞諾[14]的指導之下，他雕了《半人半馬怪與拉庇泰人之戰》。[15]

7 法蘭西斯卡・迪・奈麗・迪・米尼阿托・德爾・塞拉〔編按：Francesca di Neri di Miniato del Sera, ?-1481〕。

8 父親在一四八五年續娶盧克蕾齊亞・烏巴爾迪妮〔編按：Lucrezia Ubaldini〕，她死於一四九七年。

9 利奧那多〔編按：Leonardo Buonarroti, 1473-〕生於一四七三年，博納羅托〔編按：Buonarroto Buonarroti, 1477-〕生於一四七七年，喬凡・西莫內〔編按：Giovan Simone Buonarroti, 1479-〕生於一四七九年，西吉斯蒙多〔編按：Gismondo Buonarroti, 1481-1555〕生於一四八一年。利奧那多做了教士。因此米開朗基羅成為長子了。

10 據孔迪維記載。

11 編按：即多米尼哥・基蘭達奧（Domenico Ghirlandaio, 1448-1494）。

12 實在，一個那樣大的藝術家曾對他的學生嫉妒是很難令人置信的。我不信這是米開朗基羅離開吉蘭達約的原因。他到暮年還保存著對於他的第一個老師的尊敬。

13 這個學校由多那太羅〔編按：即唐納太羅（Donatello、Donato di Niccolò di Betto Bardi, 1386-1466）〕的學生貝爾托爾多〔編按：Bertoldo di Giovanni, 1420-1491〕所主持。

14 編按：Politien、Angelo Ambrogini（1454-1494），義大利古典學者和佛羅倫斯文藝復興時期詩人。

15 編按：Le Combat des Centaures et des Lapithes。

此像現存翡冷翠。《微笑的牧神面具》〔編按：Masque du faune riant〕一作，亦是同時代的，它引起洛倫佐・特・梅迪契對於米開朗基羅的友誼。《梯旁的聖母》〔編按：Madame à l'Escalier〕亦是那時所作的浮雕。

這座驕傲的浮雕，這件完全給力與美統治著的作品，反映出他成熟時期的武士式的心魂與粗獷堅強的手法。

他和洛倫佐‧迪‧克雷蒂[16]、布賈爾迪尼[17]、格拉納奇[18]、托里賈諾‧德爾‧托里賈尼等到卡爾米尼寺[19]中去臨摹馬薩喬[20]的壁畫。他不能容忍他的同伴們的嘲笑。一天，他和虛榮的托里賈尼衝突起來。托里賈尼一拳把他的臉擊破了，後來，他以此自豪。「我緊握著拳頭，」他講給貝韋努托‧切利尼[21]聽，「我那麼厲害地打在他的鼻子上，我感到他的骨頭粉碎了，這樣，我給了他一個終身的紀念。」[22]

然而異教色彩並未抑滅米開朗基羅的基督教信仰。兩個敵對的世界爭奪米開朗基羅的靈魂。

一四九○年，教士薩伏那洛拉，依據了多明我派的神祕經典《啟示錄》開始說教。他三十七歲，米開朗基羅十五歲。他看到這短小贏弱的說教者，充滿著熱烈的火焰，被神的精神燃燒著，在講壇上對教皇作猛烈的攻擊，向全義大利宣揚神的威權。翡冷翠人心動搖。大家在街上亂竄，哭著喊著如瘋子一般。最富的市民如魯切拉伊[23]、薩爾維亞蒂[24]、阿爾比齊[25]、斯特羅齊輩都要求加入教派。博學之士、哲學家也承認他有理[26]。

米開朗基羅的哥哥利奧那多便入了多明我派修道。[27]

米開朗基羅也沒有免掉這驚惶的傳染。薩伏那洛拉自稱為預言者，他說法蘭西王查理八世[28]將是神的代表，這時候，米開朗基羅不禁害怕起來。

16 編按：即羅倫佐‧迪‧克雷迪（Lorenzo di Credi, 1459-1537）。

17 編按：Giuliano Bugiardini（1475-1554）。

18 編按：Francesco Granacci（1469-1543）。

19 編按：即佛羅倫斯的卡爾米內聖母大殿（Basilica di Santa Maria del Carmine）。

20 編按：Masaccio（1401-1428）。

21 編按：Benvenuto Cellini（1500-1571），義大利文藝復興時期的金匠、畫家、雕塑家、戰士和音樂家。

22 一四九一年事。

23 編按：Rucellai。

24 編按：Salviati。

25 編按：Albizzi。

26 那時的學者皮克‧德拉‧米蘭多萊〔編按：Pic de la Mirandole, 1463-1494〕和波利齊亞諾遺言死後要葬在多明我派的聖馬可寺〔編按：L'église Saint-Marc〕中──即薩伏那洛拉的寺院。皮克‧德拉‧米蘭多萊死時特地穿著多明我派教士的衣裝。波利齊亞諾等都表示屈服於薩伏那洛拉的教義。不久之後，他們都死了（一四九四）。

27 一四九一年事。

28 編按：Charles VIII l'Affable（1470-1498）。

他的一個朋友，詩人兼音樂家卡爾迪耶雷[29]有一夜看見洛倫佐・特・梅迪契的黑影在他面前顯現，穿著襤褸的衣衫身體半裸著；死者命他預告他的兒子彼得，說他將要被逐出他的國土，永遠不得回轉[30]。卡爾迪耶雷把這幕幻象告訴了米開朗基羅，米氏勸他去告訴親王；但卡爾迪耶雷畏懼彼得，絕對不敢。一個早上，他又來找米開朗基羅，驚悸萬分地告訴他說，死者又出現了……他甚至穿了特別的衣裝，卡爾迪耶雷睡在床上，靜默地注視著，死人的幽靈便來把他批頰，責罰他沒有聽從他。米開朗基羅大大地埋怨他，逼他立刻步行到梅迪契別墅。半路上，卡爾迪耶雷遇到了彼得：他就講給他聽。彼得大笑，喊馬弁把他打開。親王的祕書別納和他說：「你是一個瘋子。你想洛倫佐愛哪一個呢？愛他的兒子呢還是愛你？」卡爾迪耶雷遭了侮辱與嘲笑，回到翡冷翠，把他倒楣的情形告知米開朗基羅，並把翡冷翠定要逢到大災難的話說服了米開朗基羅，兩天之後，米開朗基羅逃走了。[31]

這是米開朗基羅第一次為迷信而大發神經病，他一生，這類事情不知發生了多少次，雖然他自己也覺得可羞，但他竟無法克制。

他一直逃到威尼斯。

他一逃出翡冷翠，他的騷亂靜了下來。——回到博洛尼亞，過了冬天，他把預言者和預言全都忘掉了。[32] 世界的美麗重新使他奮激。他讀彼特拉克[33]、薄伽丘和但丁的作品。一四九五年春，他重新路過翡冷翠，正當舉行著狂歡節的宗教禮儀，各黨派劇烈地

29 編按：Cardiere。

30 洛倫佐‧特‧梅迪契死於一四九二年四月八日；他的兒子彼得承襲了他的爵位。米開朗基羅離開了爵邸，回到父親那裡，若干時內沒有事做。以後，彼得又叫他去任事，委託他選購浮雕與凹雕的細石。於是他雕成巨大的白石像《力行者》〔編按：Hercule〕，最初放在斯特羅齊宮中，一五二九年被法蘭西王法蘭西斯一世〔編按：François 1er, 1494-1547〕購藏於楓丹白露，但在十七世紀時便不見了。放在聖靈修院〔編按：即佛羅倫斯的聖神大殿（Basilica di Santo Spirito）〕的十字架木雕〔編按：即十字苦像（Crucifix de bois）〕亦是此時之作，為這件作品，米開朗基羅用屍身研究解剖學，研究得那麼用功，以致病倒了（一四九四）。

31 據孔迪維的記載：米開朗基羅於一四九四年十月逃亡。一個月之後，彼得‧特‧梅迪契〔編按：Pierre de Médicis〕因為群眾反叛也逃跑了；平民政府便在翡冷翠建立，薩伏那洛力予贊助，預言翡冷翠將使全世界都變成共和國。但這共和國將承認一個國王，便是耶穌基督。

32 在那裡他住在高貴的喬凡尼‧弗朗切斯科‧阿爾多弗蘭迪〔編按：Giovanni Francesco Aldovrandi〕家裡作客。在和博洛尼亞員警當局發生數次的糾葛中，都得到他的不少幫助。這時候他雕了幾座宗教神像，但全無宗教意味，只是驕傲的力的表現而已。

33 編按：即佩脫拉克（Francesso Petrarca, 1340-1374）。

爭執的時候。但他此刻對於周圍的熱情變得那麼淡漠，且為表示不再相信薩伏那洛拉派的絕對論起見，他雕成著名的《睡著的愛神》像[34]，在當時被認為是古代風的作品。在翡冷翠只住了幾個月；他到羅馬去。直到薩伏那洛拉死為止，他是藝術家中最傾向於異教精神的一個。他雕《醉的酒神》《垂死的阿多尼斯》和巨大的《愛神》的那一年，薩伏那洛拉正在焚毀他認為「虛妄和邪道」的書籍、飾物和藝術品[35]。他的哥哥利奧那多為了他信仰預言之故被告發了。一切的危險集中於薩伏那洛拉的頭上……米開朗基羅卻並不回到翡冷翠去營救他。薩伏那洛拉被焚死了……米開朗基羅一聲也不響[36]。在他的信中，找不出這些事變的任何痕跡。

米開朗基羅一聲也不響；但他雕成了《哀悼基督》[37]……

永生了一般的年輕，死了的基督躺在聖母的膝上，似乎睡熟了。他們的線條饒有希臘風的嚴肅。但其中已混雜著一種不可言狀的哀愁情調；這些美麗的軀體已沉浸在淒涼的氛圍中。悲哀已占據了米開朗基羅的心魂。

使他變得陰沉的，還不單是當時的憂患和罪惡的境象。一種專暴的力進入他的內心再也不放鬆他了。他為天才的狂亂所扼制，至死不使他呼一口氣，並無什麼勝利的幻

夢，他卻賭咒要戰勝，為了他的光榮和為他家屬的光榮。他的家庭的全部負擔壓在他一個人肩上。他們向他要錢。他沒有錢，但那麼驕傲，從不肯拒絕他們：他可以把自己賣掉，只是為要供應家庭向他要求的金錢。他的健康已經受了影響。營養不佳、時時受寒、居處潮溼、工作過度等等開始把他磨蝕。他患著頭痛，一面的肋腹發腫[38]。他的父親責備他的生活方式：他卻不以為是他自己的過錯。

「我所受的一切痛苦，我是為的你們受的」，米開朗基羅以後在寫給父親的信中說。[39]

34 編按：即《沉睡的丘比特》（Cupidon endormi）。
35 米開朗基羅於一四九六年六月到羅馬。《醉的酒神》（編按：Bacchus ivre）《垂死的阿多尼斯》（編按：Adnois mourant）與《愛神》（編按：Cupidon）都是一四九七年的作品。
36 時在一四九八年五月二十三日。
37 據米開朗基羅與孔迪維的談話，可見他所雕的聖母所以那麼年輕，所以和多那太羅、波提切利輩的聖母絕然不同，是另有一種騎士式的神祕主義為背景的。
38 見他父親給他的信。（一五〇〇年十二月十九日）
39 見他給父親的信。（一五〇九年春）

「……我一切的憂慮，我只因為愛護你們而有的。」[40]

一五〇一年春，他回到翡冷翠。

四十年前，翡冷翠大寺維持會[41]曾委託阿戈斯蒂諾[42]雕一個先知者像，那作品動工了，沒有多少便中止了。一向沒有人敢上手的這塊巨大的白石，這次交托給米開朗基羅了[43]；碩大無朋的《大衛》[44]，便是緣源於此。

相傳：翡冷翠的行政長官皮耶爾‧索德里尼[45]（即是決定交托米氏雕塑的人）去看這座像時，為表示他的高見計，加以若干批評：他認為鼻子太厚了。米開朗基羅拿了剪刀和一些石粉爬上臺架，輕輕地把剪刀動了幾下，手中慢慢地散下若干粉屑；但他一些也沒有改動鼻子，還是照它老樣。於是，他轉身向著長官問道：

「現在請看。」

——「現在，」索德里尼說，「它使我更歡喜了些」。你把它改得有生氣了。」

「於是，米開朗基羅走下臺架，暗暗地好笑。」[46]

在這件作品中，我們似乎便[可看到幽默的輕蔑。這是在休止期間的一種騷動的力。

它充滿著輕蔑與悲哀。在美術館的陰沉的牆下，它會感到悶塞。它需要大自然中的空

氣，如米開朗基羅所說的一般，它應當「直接受到陽光」。[47]

一五〇四年正月二十五日，藝術委員會（其中的委員有菲利比諾・利比[48]、波提切利、佩魯吉諾[49]與萊奧納多・達・芬奇等）討論安置這座巨像的地方。依了米開朗基羅

40 見他給父親的信。（一五二二年）

41 編按：翡冷翠大寺即聖母百花聖殿，又名佛羅倫斯主教座堂（Cattedrale di Santa Maria del Fiore、Duomo di Firenze）。

42 編按：Agostino di Duccio（1418-c.1481），佛羅倫斯雕塑家。

43 一五〇一年八月。——幾個月之前，他和弗朗切斯科・皮科洛米尼大主教〔編按：即西恩納主教座堂，Francesco Todeschini Piccolomini, 1439-1503〕簽訂合同，承應為錫耶納寺〔編按：即西恩納主教座堂，Duomo di Siena〕塑造裝飾用的雕像。這件工作他始終沒有做，他一生常常因此而內疚。

44 編按：David。

45 編按：Pier Soderini（1451-1522）。

46 據瓦薩里記載。

47 這個像在他的工作室內時，一個雕塑家想使外面的光線更適宜於這件作品，米開朗基羅和他說：「不必你辛苦，重要的是直接受到陽光。」

48 編按：即菲利皮諾・利皮（Filippino Lippi, 1457-1504），義大利文藝復興初期畫家。

49 編按：Perugin Pietro Perugino（c.1446-1523），義大利文藝復興時期畫家，最著名的學生是拉斐爾。

的請求，人們決定把它立在「諸侯宮邸」的前面⁵⁰。搬運的工程交託大寺的建築家們去辦理。五月十四日傍晚，人們把《大衛》從臨時廊棚下移出來。晚上，市民向巨像投石，要擊破它，當局不得不加以嚴密的保護。巨像慢慢地移動，繫得挺直，高處又把它微微吊起，免得在移轉時要抵住泥土。從大教堂廣場搬到老宮前面一共費了四天光陰。五月十八日正午，終於到達了指定的場所。夜間防護的工作仍未稍懈。可是雖然那麼周密，某個晚上群眾的石子終於投中了《大衛》。⁵¹

這便是人家往往認為值得我們做為模範的翡冷翠民族。⁵²

一五〇四年，翡冷翠的諸侯把米開朗基羅和萊奧納多·達·芬奇放在敵對的立場上。

兩人原不相契。他們都是孤獨的，在這一點上，他們應該互相接近了。但他們覺得離開一般的人群固然很遠，他們兩人卻離得更遠。兩人中更孤獨的是萊奧納多。他那時是五十二歲，長米開朗基羅二十歲。從三十歲起，他離開了翡冷翠，那裡的狂亂與熱情使他不耐；他的天性是細膩精密的，微微有些膽怯，他的清明寧靜與帶著懷疑色彩的智慧，和翡冷翠人的性格都是不相投契的。這享樂主義者，這絕對自由絕對孤獨的人，對

於他的鄉土、宗教、全世界，都極淡漠，他只有在一班思想自由的君主旁邊才感到舒服。一四九九年，他的保護人盧多維克‧勒‧莫雷[53]下臺了，他不得不離別米蘭。一五○二年，他投效於切薩爾‧博爾吉亞[54]幕下；一五○三年，這位親王在政治上失勢了，他又不得不回到翡冷翠。在此，他的譏諷的微笑正和陰沉狂熱的米開朗基羅相遇，而他正激怒他。米開朗基羅，整個地投入他的熱情與信仰之中的人，痛恨他的熱情與信仰的

50 委員會討論此事的會議錄還保存著。迄一八七三年為止，《大衛》留在當時米開朗基羅所指定的地位，在諸侯宮邸[51]前面。以後，人們把它移到翡冷翠美術學士院的一個特別的園亭中，因為那時代這像已被風雨侵蝕到令人擔憂的程度。翡冷翠藝術協會同時提議作一個白石的摹本放在諸侯宮邸前的原位上。這一段記載，完全根據當時的歷史，詳見皮耶特羅‧迪‧馬可‧帕倫蒂著《翡冷翠史》〔編按：Pietro di Marco Parenti, Histoires Florentines〕。

51 編按：諸侯宮邸（Palazzo della Signoria）即領主宮，又名舊宮。

52 大衛的聖潔的裸體使翡冷翠人大感局促。一五四五年，人們指責《最後之審判》中的猥褻（因為其中全是裸體的人物）時，寫信給他道：「仿效翡冷翠人的謙恭吧，把他們身體上可羞的部分用金葉遮掩起來。」

53 編按：即盧多維科‧斯福爾扎（Ludovic le More, 1451-1508），米蘭公爵。

54 編按：即切薩雷‧波吉亞（César Borgia, 1475-1507），瓦倫提諾公爵。

一切敵人，而他尤其痛恨毫無熱情毫無信仰的人。萊奧納多愈偉大，米開朗基羅對他愈懷著敵意；他亦絕不放過表示敵意的機會。

萊奧納多面貌生得非常秀美，舉止溫文爾雅。有一天他和一個朋友在翡冷翠街上閒步；他穿著一件玫瑰紅的外衣，一直垂到膝蓋；修剪得很美觀的鬈曲的長鬚在胸前飄蕩。在聖三一寺[55]旁，幾個中產者在談話，他們辯論著但丁的一段詩。他們招呼萊奧納多，請他替他們辨明其中的意義。這時候米開朗基羅在旁走過。萊奧納多說：「米開朗基羅會解釋你們所說的那段詩。」米開朗基羅以為是有意嘲弄他，冷酷地答道：「你自己解釋吧，你這曾做過一座銅馬的模塑[56]卻不會鑄成銅馬，而你居然不覺羞恥地就此止了的人！」——說完，他旋轉身走了。萊奧納多站著，臉紅了。米開朗基羅還以為未足，滿懷著要中傷他的念頭，喊道：「而那些混帳的米蘭人竟會相信你做得了這樣的工作！」[57]

是這樣的兩個人，行政長官索德里尼竟把他們安置在一件共同的作品上：即諸侯宮邸中會議廳的裝飾畫。這是文藝復興兩股最偉大的力的奇特的爭鬥。一五〇四年五月，萊奧納多開始他的《安吉亞里之戰》[58]的圖稿。一五〇四年八月，米開朗基羅受命製作那《卡希納之戰》[59]。全個翡冷翠為了他們分成兩派。——但是時間把一切都平等了。

55 編按：即佛羅倫斯的天主聖三大殿（Basilica di Santa Trinita）。

56 這是隱指萊奧納多打敗米蘭人的弗朗切斯科・斯福爾扎大公〔編按：Francesco Sforza〕的雕像。

57 一個同時代人的紀錄。

58 這戰役是翡冷翠人打敗米蘭人的一仗。這個題目是故意使萊奧納多難堪的，因為他在米蘭有那麼多的朋友與保護人。

編按：la Bataille d'Anghiari。

59 亦名《比薩之役》（La Guerre de Pise）。

編按：La Bataille de Cascina。

60 米開朗基羅的圖稿於一五○五年畫到壁上，到了一五一二年梅迪契捲土重來時的暴亂中便毀掉了。至於萊奧納多的一幅，萊奧納多自己已經把它毀滅了。他為求技巧完美起見，試用一種油膏，但不能持久；那幅畫後來因他灰心而丟棄，到一五五○年時已不存在了。

米開朗基羅這時代（一五○一至一五○五）的作品，尚有《聖母》〔編按：Madone〕《小耶穌》〔編按：Enfant〕二座浮雕，現存倫敦皇家美術院〔編按：即倫敦皇家藝術學院（Royal Academy of Arts）〕和翡冷翠巴爾傑洛博物館〔編按：即佛羅倫斯的巴杰羅美術館（Museo Nazionale del Bargello）〕……—《布魯日聖母》〔編按：Madonna of Bruges〕一五○六年時被佛蘭芒商人購去……—還有現存烏菲齊博物館〔編按：即烏菲茲美術館，Galleria degli Uffizi〕的《聖家庭》〔編按：即《聖家族》（Sainte Famille）〕那幅大水膠畫，是米氏最經意最美之作。他的清教徒式的嚴肅，他的英雄的調子，和萊奧納多的懶散肉感的藝術極端相反。

一五〇五年三月，米開朗基羅被教皇尤利烏斯二世召赴羅馬。從此便開始了他生涯中的英雄的時代。

兩個都是強項、偉大的人，當他們不是兇狠地衝突的時候，教皇與藝術家生來便是相契的。他們的腦海中湧現著巨大的計畫。尤利烏斯二世要令人替他造一個陵墓，和古羅馬城相稱的。米開朗基羅為這個驕傲的思念激動得厲害。他懷抱著一個巴比倫式的計畫，要造成一座山一般的建築，上面放著碩大無朋的四十餘座雕像。教皇興奮非凡，派他到卡拉雷地方[61]去，在石廠中斫就一切必需的白石。在山中米開朗基羅住了八個多月。他完全被一種狂熱籠罩住了。「一天他騎馬在山中閒逛，他看見一座威臨全景的山頭：他突然想把它整個地雕起來，成為一個巨大無比的石像，使海中遠處的航海家們也能望到……如果他有時間，如果人家答應他，他定會那麼做。」[62]

一五〇五年十二月，他回到羅馬，他所選擇的大塊白石亦已開始運到，安放在聖彼得廣場上，米開朗基羅所住的桑塔－卡泰里納的後面。「石塊堆到那麼高大，群眾為之驚愕，教皇為之狂喜。」米開朗基羅埋首工作了。教皇不耐煩地常來看他，「和他談話，好似父子那般親熱」。為更便於往來起見，他令人在梵蒂岡宮的走廊與米開朗基羅的寓所中間造了一頂浮橋，使他可以隨意在祕密中去看他。

但這種優遇並不如何持久。尤利烏斯二世的性格和米開朗基羅的同樣無恆。他一會兒熱心某個計畫，一會兒又熱心另一個絕然不同的計畫。另一個計畫於他顯得更能使他的榮名垂久：他要重建聖彼得大寺[63]。是米開朗基羅的敵人們慫恿他傾向於這新事業的，那些敵人數不在少，而且都是強有力的。他們中間的首領是一個天才與米開朗基羅相仿而意志更堅強的人物——布拉曼特[64]，他是教皇的建築家，拉斐爾的朋友。在兩個理智堅強的翁布里亞偉人與一個天才狂野的翡冷翠人中間，毫無同情心可言。但他們所以決心要打倒他[65]，無疑是因為他曾問他們挑戰之故。米開朗基羅毫無顧忌地指責布拉

61 編按：即卡拉拉（Carrare），以開採白色或藍灰色大理石著稱。

62 據孔迪維記載。

63 編按：即梵蒂岡的聖伯多祿大殿，俗譯聖彼得大教堂（Basilica di San Pietro in Vaticano）。

64 編按：Donato Bramante（1444-1514），文藝復興知名建築師。

65 至少是布拉曼特有此決心。至於拉斐爾，他和布拉曼特交情太密了，不得不和他取一致行動，但說拉斐爾個人反對米開朗基羅卻並無實據。只是米開朗基羅確言他也加入陰謀：「我和教皇尤利烏斯所發生的爭執全是布拉曼特與拉斐爾嫉妒的結果：他們設法要壓倒我；實在，拉斐爾也是主動的人，因為他在藝術上所知道的，都是從我這裡學去的。」（一五四二年十月米氏給一個不可考的人的信）

曼特，說他在工程中舞弊[66]。那時布拉曼特便決意要剪除他。

他使他在教皇那邊失寵。他利用尤利烏斯二世的迷信，在他面前說據普通的觀念，生前建造陵墓是大不祥的。他居然使教皇對於米開朗基羅的計畫冷淡下來，而乘機獻上他自己的計畫。一五○六年正月，尤利烏斯二世決定重建聖彼得大寺。陵墓的事情擱置了，米開朗基羅不獨被壓倒了，而且為了他在作品方面所花的錢負了不少債務[67]。他悲苦地怨艾。教皇不再見他了；他為了工程的事情去求見時，尤利烏斯二世教他的馬弁把他逐出梵蒂岡宮。

目擊這幕情景的盧克奎主教，和馬弁說：

「你難道不認識他麼？」

馬弁向米開朗基羅說：

「請原諒我，先生，但我奉命而行，不得不如此。」

米開朗基羅回去上書教皇：

「聖父，今天早上我由你聖下的意旨被逐出宮。我通知你自今日起，如果你有何役使，你可以叫人到羅馬以外的任何區處找我。」

他把信寄發了，喊著住在他家裡的一個石商和一個石匠，和他們說：

「去覓一個猶太人，把我家裡的一切全賣給他，以後再到翡冷翠來。」

於是他上馬出發[68]。教皇接到了信，派了五個騎兵去追他，晚上十一點鐘時在波吉邦西地方[69]追上了，交給他一道命令：「接到此令，立刻回轉羅馬，否則將有嚴厲處分。」米開朗基羅回答，他可以回來，如果教皇履行他的諾言……否則，尤利烏斯二世永遠不必希望再看到他。[70]

他把一首十四行詩[71]寄給教皇：

66 孔迪維因為他對於米開朗基羅的盲目的友誼，也猜疑著說：「布拉曼特被逼著去損害米開朗基羅，第一是因為嫉妒，第二是因為他怕米開朗基羅對他的判斷，他是知道他的過失的人。大家知道，布拉曼特極愛享樂，揮霍無度。不論他在教皇那邊的薪給是如何高，他總不夠花，於是他設法在工程方面舞弊，用劣等的材料築牆，於堅固方面是不夠的。這情形，大家可以在他所主持的聖彼得建築中鑒別出來……近來好些地方都在重修，因為已在下沉或將要下沉。」

67 「當教皇轉變了念頭，而運貨船仍從卡拉雷地方把石塊運到時，我不得不自己來付錢。同時我從翡冷翠雇來的斫石匠們也到了羅馬；正當我在教皇支配給我的屋子中安排他們的住處與用具時，我的錢花完了，我處於極大的窘境中。……」（前引一五四二年十月的信）

68 一五〇六年四月十七日。

69 編按：Poggibonsi。

70 這一切敘述都是引上述的一五四二年十月一日信原文。

71 有人把這首十四行詩認為是一五四一年作的，但我仍以為放在這個時期較為適當。

「吾主，如果俗諺是對的，那真所謂『非不能也，是不欲也』。你相信了那些謊話與讒言，對於真理的敵人，你卻給他酬報。至於我，我是，我曾是你的忠實的老僕，我的飯依你好比光芒之於太陽；而我所費掉的時間並不使你感動！我愈勞苦，你愈不愛我。我曾希望靠了你的偉大而偉大，曾希望你的公正的度量與威嚴的寶劍將是我唯一的裁判人，而非聽從了謊騙的回聲。但上天把德性降到世上之後，老是把它作弄，彷彿德性只在一棵枯索的樹上企待果實。」[72]

尤利烏斯二世的侮慢，還不止是促成米開朗基羅的逃亡的唯一的原因。在一封給朱利阿諾·達·桑迦羅[73]的信中，他露出布拉曼特要暗殺他的消息。[74]

米開朗基走了，布拉曼特成為唯一的主宰。他的敵手逃亡的翌日，他舉行聖彼得大寺的奠基禮。[75]。他的深切的仇恨集中於米開朗基羅的作品上，他要安排得使米氏的事業永遠不能恢復。他令群眾把聖彼得廣場上的工廠，堆著建造尤利烏斯二世陵墓的石塊的區處，搶劫一空。[76]

可是，教皇為了他的雕塑家的反抗大為震怒，接連著下敕令到翡冷翠的諸侯那裡，因為米開朗基羅躲避在翡冷翠。諸侯教米開朗基羅去，和他說：「你和教皇搗蛋，即是法蘭西王也不敢那麼做。我們不願為了你而和他輕啟爭端：因此你當回羅馬去；我們將

給你必要的信札，說一切對於你的無理將無異是對於我們的無理。」[77]

米開朗基羅固執著。他提出條件。他要尤利烏斯二世讓他建造他的陵寢，並且不在羅馬而在翡冷翠工作。當尤利烏斯二世出征佩魯賈[78]與博洛尼亞的時候[79]，他的敕令愈來愈嚴厲了，米開朗基羅想起到土耳其，那邊的蘇丹曾托方濟各派教士轉請他去造一座佩拉地方[80]的橋。[81]

72 「枯索的樹」隱喻尤利烏斯二世系族的旗號上的圖案。

73 編按：Giuliano da San Gallo（c.1445-1516），義大利文藝復興時期活躍的雕塑家、建築師和軍事工程師。

74 「這還不是使我動身的唯一的原因；還有別的事情，為我不願講述的。此刻只需說我想如果我留在羅馬，這城將成為我的墳墓，而不是教皇的墳墓了。這是我突然離開的主因。」

75 一五〇六年四月十八日。

76 見一五四二年十月信。

77 同前。

78 編按：Pérouse，義大利中部城市。

79 一五〇六年八月終。

80 編按：Péra。

81 孔迪維記載——一五〇四年，米開朗基羅已有到土耳其去的念頭。一五一九年，他和安德里諾普萊諸侯【編按：le seigneur d'Andrinople】來往，他要他去替他作畫。我們知道萊奧納多·達·芬奇也曾有過到土耳其去的意念。

終於他不得不讓步了。一五〇六年十一月杪，他委屈地往博洛尼亞去，那時尤利烏斯二世正攻陷了城，以征服者資格進入博洛尼亞城。

「一個早上，米開朗基羅到桑佩特羅尼奧寺[82]去參與彌撒禮。教皇的馬弁瞥見他，給認識了，把他引到尤利烏斯二世前面，他正在斯埃伊澤宮[83]內用餐。教皇發怒著和他說：『是你應當到羅馬去晉謁我們的；而你竟等我們到博洛尼亞來訪問你！』──米開朗基羅跪下，高聲請求寬赦，說他的行動並非由於惡意而是因為被逐之後憤怒之故。教皇坐著，頭微俯著，臉上滿布著怒氣；一個翡冷翠諸侯府派來為米開朗基羅說情的主教上前說道：『務望聖下不要把他的蠢事放在心上；他為了愚昧而犯罪。所有的畫家除了藝術之外，在一切事情上都是一樣的。』教皇暴怒起來，大聲呼喝道：『你竟和他說即是我們也不敢和他說的侮辱的話。你才是愚昧的……滾開，見你的鬼吧！』──他留著不走，教皇的侍役上前一陣拳頭把他撞走。於是，教皇的怒氣在主教身上發洩完了，令米開朗基羅近前去，寬赦了他。」[84]

不幸，為與尤利烏斯二世言和起見，還得依從他任性的脾氣；而這專橫的意志已重新轉變了方向。此刻他已不復提及陵墓問題，卻要在博洛尼亞建立一個自己的銅像了。

米開朗基羅雖然竭力聲明「他一些也不懂得鑄銅的事」，也是無用。他必得學習起來，

又是艱苦的工作。他住在一間很壞的屋子裡，他、兩個助手拉波[85]與洛多維科[86]和一個鑄銅匠貝爾納爾迪諾[87]，四個人只有一張床。十五個月在種種煩惱中度過了。拉波與洛多維科偷盜他，他和他們鬧開了。

「拉波這壞蛋，」他寫信給他的父親說，「告訴大家說是他和洛多維科兩人做了全部的作品或至少是他們和我合作的。在我沒有把他們攆出門外之前，他們腦筋中不知道他們並非是主人；直到我把他們逐出時，他們才明白是為我雇用的。如畜生一般，我把他們趕走了。」[88]

拉波與洛多維科大為怨望；他們在翡冷翠散布謠言，攻擊米開朗基羅，甚至到他父親那裡強索金錢，說是米開朗基羅偷他們的。

82 編按：即波隆那的聖白托略大殿（Basilica di San Petronio）。
83 編按：Palais des Seize。
84 孔迪維記載。
85 編按：Lapo。
86 編按：Lodovico。
87 編按：Bernardino。
88 一五〇七年二月八日給他父親的信。

接著是那鑄銅匠顯得是一個無用的傢伙。

「我本信貝爾納爾迪諾師父會鑄銅的，即不用火也會鑄，我真是多麼信任他。」

一五〇七年六月，鑄銅的工作失敗了。銅像只鑄到腰帶部分。一切得重新開始。米開朗基羅到一五〇八年二月為止，一直在幹這件作品。他的健康為之損害了。

「我幾乎沒有用餐的時間，」他寫信給他的兄弟說，「……我在極不舒服極痛苦的情景中生活：除了夜以繼日地工作之外，我什麼也不想；我曾經受過那樣的痛苦，現在又受著這樣的磨難，竟使我相信如果再要我作一個像，我的生命將不夠了…這是巨人的工作。」[89]

這樣的勞作卻獲得了可悲的結果。一五〇八年二月在桑佩特羅尼奧寺前建立的尤利烏斯二世像，只有四年的壽命。一五一一年十二月，它被尤利烏斯二世的敵人本蒂沃利黨人[90]毀滅了；殘餘的古銅被阿方斯·特·埃斯特[91]收買去鑄大炮。

米開朗基羅回到羅馬。尤利烏斯二世命他做另一件同樣意想不到同樣艱難的工程。教皇命他去作西斯廷教堂[92]的天頂畫。人們可以說對於這個全不懂得壁畫技術的畫家，他簡直在發不可能的命令，而米開朗基羅居然會執行。

似乎又是布拉曼特，看見米開朗基羅回來重新得寵了，故把這件事情作難他，使他的榮名掃地[93]。即在這一五〇八年，米氏的敵手拉斐爾在梵蒂岡宮開始 Stanza 那組壁畫，獲得極大的成功，故米開朗基羅的使命尤其來得危險，因為他的敵人已經有了傑作擺在那裡和他挑戰[94]。他用盡方法辭謝這可怕的差使，他甚至提議請拉斐爾代替他：他說這不是他的藝術，他絕對不會成功的。但教皇盡是固執著，他不得不讓步。

布拉曼特為米開朗基羅在西斯廷教堂內造好了一個台架，並且從翡冷翠召來好幾個

89 一五〇七年十一月十日給他兄弟的信。

90 編按：Bentivogli family。

91 編按：即阿方索一世‧德‧埃斯特（Alphonse d'Este, 1476-1534），費拉公爵。

92 編按：即西斯汀禮拜堂（Cappella Sistina）。

93 這至少是孔迪維的意見。但我們應得注意在米開朗基羅沒有逃到博洛尼亞之前，要他作西斯廷壁畫的問題已經提起過了，那時節布拉曼特對於這計畫並未見得歡欣，因為他正設法要他離開羅馬。

94 在一五〇六年五月皮耶特羅‧洛塞利（編按：Pietro Rosselli）致米開朗基羅書
（一五〇八年四月至九月中間，拉斐爾畫成了所謂「諸侯廳」〔編按：Stanza della Segnatura〕中的壁畫。其中有《雅典學派》〔編按：Scuola di Atene〕《聖體爭辯》〔編按：La disputa del sacramento〕等諸名作。在一五〇八年四月至九月中間，拉斐爾（Raffaello）裡的簽字廳（Stanza della Segnatura）中的壁畫。其中有《雅典學派》《聖體爭辯》等諸名作。）

有壁畫經驗的畫家來幫他忙。但上面已經說過，米開朗基羅不能有任何助手。他開始便說布拉曼特的台架不能用，另外造了一個。至於從翡冷翠招來的畫家，他看見便頭痛，什麼理由也不說，把他們送出門外。「一個早上，他把他們所畫的東西盡行毀掉；他自己關在教堂裡，他不願再開門讓他們進來，即在他自己家裡也躲著不令人見。當這場玩笑似乎持續到夠久時，他們沮喪萬分，決意回翡冷翠去了。」[95]

米開朗基羅只留著幾個工人在身旁；[96] 但困難不獨沒有減煞他的膽量，反而使他把計畫擴大了，他決意在原定的天頂之外，更要畫四周的牆壁。

一五〇八年五月十日，巨大的工程開始了。暗淡的歲月——這整個生涯中最暗淡最崇高的歲月！這是傳說上的米開朗基羅，西斯廷的英雄，他的偉大的面目應當永遠鏤刻在人類的記憶之中。

他大感痛苦。那時代的信札證明他的狂亂的失望，決非他神明般的思想能夠解救的了：

「我的精神處在極度的苦惱中。一年以來，我從教皇那裡沒有拿到一文錢；我什麼也不向他要求，因為我的工作進行的程度似乎還不配要求酬報。工作遲緩之故，因為技術上發生困難，因為這不是我的內行。因此我的時間是枉費了的。神佑我！」[97]

他才畫完《洪水》[98]一部，作品已開始發黴……人物的面貌辨認不清。他拒絕繼續下去。但教皇一些也不原諒。他不得不重新工作。

在他一切疲勞與煩惱之外，更加上他的家族的糾纏。全家都靠了他生活，濫用他的錢，拚命地壓榨他。他的父親不停地為了錢的事情煩悶、呻吟。他不得不費了許多時間去鼓勵他，當他自己已是病苦不堪的時候。

「你不要煩躁吧，這並非是人生遭受侮弄的事情……只要我自己還有些東西，我決不令你短少什麼……即使你在世界上所有的東西全都喪失了，只要我存在，你必不致有何缺乏……我寧願自己貧窮而你活著，決不願具有全世界的金銀財富而你不在人世。……如你不能和其餘的人一樣在世界上爭得榮譽，你當以有你的麵包自足，不論貧與富，當和基督一起生活，如我在此地所做的那樣，因為我是不幸的，我可既不為

95 見瓦薩里記載。

96 在米開朗基羅一五一〇年致父親書中，他曾提及他的助手什麼也不能做的話，「只要人家去服侍他……當然我不能管這些」！我自己已感到幫助的人不夠！他使我受苦如一頭畜牲」。

97 一五〇九年正月二十七日致他的父親書。

98 編按：即《大洪水》（le Déluge）。

生活發愁亦不為榮譽——即為了世界——苦惱；然而我確在極大的痛苦，與無窮的猜忌中度日。十五年以來，我不曾有過一天好日子，我竭力支撐你；而你從未識得，也從未相信。神寬恕你們眾人！我準備在未來，在我存在的時候，永遠同樣地做人，只要我能夠！」[99]

他的三個弟弟都依賴他。他們等他的錢，等他為他們覓一個地位；他們毫無顧忌地浪費他在翡冷翠所積聚的小資產；他們更到羅馬來依附他；博納羅托與喬凡‧西莫內要他替他們購買一份商業的資產，西吉斯蒙多要他買翡冷翠附近的田產。而他們絕不感激他：似乎這是他欠他們的債。米開朗基羅知道他們在剝削他；但他太驕傲了，不願拒絕他們而顯出自己的無能。那些壞蛋還不安分守己呢。他們行動乖張，在米開朗基羅不在家的時候虐待他們的父親。於是米開朗基羅暴跳起來。他把他的兄弟們當作頑童一般看待，鞭笞他們。必要時他也許會把他們殺死。

喬凡‧西莫內[100]：

常言道，與善人行善會使其更善，與惡人行善會使其更惡。幾年以來，我努力以好言好語和溫柔的行動使你改過自新，和父親與我們好好地過活，而你卻愈來愈壞了……

我或能細細地和你說，但這不過是空言而已。現在不必多費口舌，只要你確切知道你在世界上什麼也沒有；因為是我為了上帝的緣故維持你的生活，因為我相信你是我的兄弟和其餘的一樣。但我此刻斷定你不是我的兄弟；因為如果是的，那麼你不會威脅我的父親。你真可說是一頭畜生，我將如對待畜生一般對待你。須知一個人眼見他的父親被威脅或被虐待的時候，應當為了他而犧牲生命……這些事情做得夠了！……我告訴你，世界上沒有一件東西是你所有的；如果我再聽到關於你的什麼話，我將籍沒你的財產，把不是你所掙來的房屋田地放火燒掉；你不是你自己理想中的人物。如果我到你面前來，我將給你看些東西使你會痛哭流涕，使你明白你靠了什麼才敢這麼逞威風……如果你願改過，你願尊敬你的父親，我將幫助你如對於別的兄弟一樣，而且不久之後，我可以替

99 致他的父親書。（一五〇九至一五一二年間）

100 喬凡・西莫內對他的父親橫施暴行。米開朗基羅寫信給他的父親說：「在你的信中我知道一切和西莫內的行為。十年以來，我不曾有過比這更壞的消息……如果我能夠，即在收到信的那天，我將跨上馬，把一切都整頓好了。但我既然不能如此做，我便寫信給他。但如果他不改性，如果他拿掉家裡的一支牙籤，如果他做任何你所厭惡的事情，請你告訴我：我將向教皇請假，我將回來。」（一五〇九年春）

你盤下一家商店。但你如不這樣做，我將要清理你，使你明白你的本來面目，使你確確實實知道你在世上所有的東西……完了！言語有何欠缺的地方，我將由事實來補足。

米開朗基羅於羅馬

還有兩行。十二年以來，我為了全義大利過著悲慘的生活，我受著種種痛苦，我忍受種種恥辱，我的疲勞毀壞我的身體，我把生命經歷著無數的危險，只為要幫扶我的家庭；——現在我才把我們的家業稍振，而你卻把我多少年來受著多少痛苦建立起來的事業在一小時中毀掉！……像基督一般！這不算什麼！因為我可以把你那樣的人——不論是幾千幾萬——分裂成塊塊！如果是必要的話。——因此，要乖些，不要把對你具有多少熱情的人逼得無路可走！101

以後是輪到西吉斯蒙多了：

我在這裡，過的是極度苦悶、極度疲勞的生活。任何朋友也沒有，而且我也不願有……極少時間我能舒舒服服地用餐。不要再和我說煩惱的事情了；因為我再不能忍受

分毫煩惱了。[102]

末了是第三個兄弟，博納羅托，在斯特羅齊的商店中服務的，問米開朗基羅要了大宗款項之後，盡情揮霍，而且以「用得比收到的更多」來自豪。

「我極欲知道你的忘恩負義，」米開朗基羅寫信給他道：「我要知道你的錢是從何而來的；我要知道：你在新聖瑪利亞銀行裡支用我的二百二十八金幣與我寄回家裡的另外好幾百金幣時，你是否明白在用我的錢，是否知道我歷盡千辛萬苦來支撐你們？我極欲知道你曾否想過這一切！──如果你還有相當的聰明來承認事實，你將決不會說『我用了我自己的許多錢』[101]，也決不會再到此地來和我糾纏而一些也不回想起我以往對於你們的行為。你應當說：『米開朗基羅知道沒有寫信給我們，他是知道的；如果他現在沒有信來，他一定是被什麼我們所不知道的事務耽擱著！我們且耐性吧。』」當一匹馬在盡力[102]

101 這封信的日期有人說是一五〇九年春，有人說是一五〇八年七月。注意這時候喬凡・西莫內已是三十歲的人了，米開朗基羅只長他四歲。

102 一五〇九年十月十七日致西吉斯蒙多書。

前奔的時候，不該再去蹴它。要它跑得不可能的那麼快。然而你們從未認識我，而且現在也不認識我。神寬宥你們！是他賜我恩寵，曾使我能盡力幫助你們。但只有在我不復在世的時候，你們才會識得我。」

這便是薄情與妒羨的環境，使米開朗基羅在剝削他的家庭和不息地中傷他的敵人中間掙扎苦鬥。而他，在這個時期內，完成了西斯廷的英雄的作品。可是他花了何等可悲的代價！差一些他要放棄一切而重新逃跑。他自信快死了。[104] 他也許願意這樣。

教皇因為他工作遲緩和固執著不給他看到作品而發怒起來。他們傲慢的性格如兩朵陣雨時的烏雲一般時時衝撞。「一天，」孔迪維述說，「尤利烏斯二世問他何時可以畫完，米開朗基羅依著他的習慣，答道：『當我能夠的時候！』『當我能夠的時候！』教皇怒極了，把他的杖打他，口裡反覆地說：『當我能夠的時候！當我能夠的時候！』米開朗基羅跑回家裡準備行裝要離開羅馬了。尤利烏斯二世馬上派了一個人去，送給他五百金幣，竭力撫慰他，為教皇道歉。米開朗基羅接受了道歉。」

但翌日，他們又重演一番，一天，教皇終於憤怒地和他說：「你難道要我把你從台架上倒下地來麼？」米開朗基羅只得退步；他把台架撤去了，揭出作品，那是一五一二年的諸聖節日。

那盛大而暗淡的禮節，這祭亡魂的儀式，與這件駭人的作品的開幕禮，正是十分適合，因為作品充滿著生殺一切的神的精靈——這挾著疾風雷雨般的氣勢橫掃天空的神，帶來了一切生命的力。[105]

103 一五一三年七月三十日致博納羅托書。

104 一五一二年八月信。

105 關於米開朗基羅作品在另書〔編按：*Les Maîtres de l'Art*〕解釋了，此處不贅。

二、力的崩裂

從這件巨人的作品中解放出來，米開朗基羅變得光榮了，支離破滅了。成年累月地仰著頭畫西斯廷的天頂，「他把他的目光弄壞了，以至好久之後，讀一封信或看一件東西時他必得把它們放在頭頂上才能看清楚」。[1]

他把自己的病態做為取笑的資料：

胸部像頭桌。

我的頭顱彎向著肩，

我的鬍子向著天，

……

1 瓦薩里記載。

畫筆上滴下的顏色，

在我臉上形成富麗的圖案。

腰縮向腹部的位置，

臀部變作秤星，維持我全身重量的均衡。

我再也看不清楚了，

走路也徒然摸索幾步。

我的皮肉，在前身拉長了，

在後背縮短了，

彷彿是一張敘利亞的弓。

……2

我們不當為這開玩笑的口氣蒙蔽。米開朗基羅為了變得那樣醜而深感痛苦。像他那樣的人，比任何人都更愛慕肉體美的人，醜是一樁恥辱。3 在他的一部分戀歌中，我們看出他的愧恧之情。4 他的悲苦之所以尤其深刻，是因為他一生被愛情煎熬著；而似乎他從未獲得回報。於是他自己反省，在詩歌中發洩他的溫情與痛苦。

自童年起他就作詩，這是他熱烈的需求。他的素描、信札、散頁上面滿塗著他的反覆推敲的思想的痕跡。不幸，在一五一八年時，他把他的青年時代的詩稿焚去大半；有些在他生前便毀掉了。可是他留下的少數詩歌已足喚引起人們對於他的熱情的概念。[5]

最早的詩似乎是於一五〇四年左右在翡冷翠寫的：[6]……

「我生活得多麼幸福，愛啊，只要我能勝利地抵拒你的瘋癲！而今是可憐！我涕淚

2 詩集卷九。這首以詼謔情調寫的詩是一五一〇年七月作的。

3 亨利‧索德〔編按：Henry Thode, 1857-1920〕在他的《米開朗基羅與文藝復興的結束》（一九〇二，柏林〔編按：Michelangelo und das Ende der Renaissance〕）中提出這一點，把米氏的性格看得很準確。

4 「……既然吾主把人死後的肉體交給靈魂去受永久的平和或苦難，我祈求他把我的肉體——雖然它是醜的，不論在天上地下——留在你的旁邊；因為一顆愛的心至少和一個美的臉龐有同等價值……」〔詩集卷一百〇九第十二首〕「上天似乎正因為我在美麗的眼中變得這麼醜而發怒。」（詩集卷一百〇九第九十三首）

5 米開朗基羅全部詩集的第一次付印是在一六三三年，由他的侄孫在翡冷翠發刊的。這一部版本錯訛極多。一八六三年，切薩雷‧瓜斯蒂〔編按：Cesare Guasti, 1822-1889〕在翡冷翠發刊第一部差不多是正確的科學的版本。但唯一完全的版本，當推卡爾‧弗萊博士〔編按：Dr. Carl Frey〕於一八九七年在柏林刊行的一部。本書所申引依據的，亦以此本為准。

6 在同一頁紙上畫有人與馬的交戰圖。

沾襟，我感到了你的力……」[7]

一五〇四至一五一一年的，或即是寫給同一個女子的兩首情詩，含有多麼悲痛的表

白：

「誰強迫我投向著你……噫！噫！噫！……緊緊相連著麼？可是我仍是自由

的！……」[8]

「我怎麼會不復屬於我自己呢？喔神！喔神！喔神！……誰把我與我自己分

離？……誰能比我更深入我自己？喔神！喔神！喔神！……」[9]

一五〇七年十二月自博洛尼亞發的一封信的背後，寫著下列一首十四行詩，其中肉

欲的表白，令人回想起波提切利的形象：

「鮮豔的花冠戴在她的金髮之上，它是何等幸福！誰能夠，和鮮花輕撫她的前額一

般，第一個親吻她？終日緊束著她的胸部長袍真是幸運。金絲一般的細髮永不厭倦地掠

著她的雙頰與蟬頸。金絲織成的帶子溫柔地壓著她的乳房，它的幸運更是可貴。腰帶似

乎說：『我願永遠束著她……』啊！……那麼我的手臂又將怎樣呢！」[10]

在一首含有自白性質的親密的長詩中[11]——在此很難完全引述的——米開朗基羅在

特別放縱的詞藻中訴說他的愛情的悲苦……

「一日不見你，我到處不得安寧。見了你時，彷彿是久饑的人逢到食物一般……當你向我微笑，或在街上對我行禮……我像火藥一般燃燒起來……你和我說話，我臉紅，我的聲音也失態，我的欲念突然熄滅了。……」[12]

接著是哀呼痛苦的聲音……

「啊！無窮的痛苦，當我想起我多麼愛戀的人絕不愛我時，我的心碎了！怎麼生活呢？……」[13]

7 詩集卷二。

8 詩集卷五。

9 詩集卷六。

10 詩集卷七。

11 據弗萊氏意見，此詩是一五三一至一五三二年之作，但我認為是早年之作。

12 詩集卷三十六。

13 詩集卷十三。另一首著名的情詩，由作曲家巴爾托洛梅奧・特羅姆邦奇諾（編按：Bartolommeo Tromboncino, 1470-1535）於一五一八年前譜成音樂的，亦是同時期之作：「我的寶貝，如果我不能求你的援助，如果我沒有了你，我如何能有生活的勇氣？呻吟著，哭泣著，歎息著。我可憐的心跟蹤著你，夫人，並且向你表顯我不久將要面臨到的死，和我所受的苦難。但離別永不能使我忘掉我對你的忠誠，我讓我的心和你在一起……我的心已不復是我的了。」（詩集卷十一）

下面幾行，是他寫在梅迪契家廟中的聖母像畫稿旁邊的：

「太陽的光芒耀射著世界，而我卻獨自在陰暗中煎熬。人皆歡樂，而我，倒在地下，浸在痛苦中，呻吟，嚎哭。」[14]

米開朗基羅的強有力的雕塑與繪畫中間，愛的表現是缺如的；在其中他只訴說他的最英雄的思想。似乎把他心的弱點混入作品中間是一樁羞恥。他只把它付託給詩歌。是在這方面應當尋覓藏在獷野的外表之下的溫柔與怯弱的心：

「我愛……我為何生了出來？」[15]

西斯廷工程告成了，尤利烏斯二世死了[16]，米開朗基羅回到翡冷翠，回到他念念不忘的計畫上去……尤利烏斯二世的墳墓。他簽訂了十七年中完工的契約[17]。三年之中，他差不多完全致力於這件工作。[18] 在這個相當平靜的時期──悲哀而清明的成熟時期，西斯廷時代的狂熱鎮靜了，好似波濤洶湧的大海重歸平復一般──米開朗基羅產生了最完美的作品，他的熱情與意志的均衡實現得最完全的作品：《摩西》[19] 與現藏盧浮宮[20] 的《奴隸》[21]。

可是這不過是一剎那而已；生命的狂潮幾乎立刻重複掀起……他重新墮入黑夜。

新任教皇利奧十世[22]，竭力要把米開朗基羅從宣揚前任教皇的事業上轉換過來，為他自己的宗族歌頌勝利。這對於他只是驕傲的問題，無所謂同情與好感；因為他的伊壁鳩魯派[23]的精神不會了解米開朗基羅的憂鬱的天才……他全部的恩寵都加諸拉斐爾一人身

14 詩集卷二十二。

15 詩集卷一百〇九第三十五首。試把這些愛情與痛苦幾乎是同義字的情詩，和肉感的、充滿著青春之氣的拉斐爾的十四行詩（寫在《聖體爭辯》圖稿反面的）作一比較。

16 尤利烏斯二世死於一五一三年二月二十一日，正當西斯廷天頂畫落成後三個半月。

17 契約訂於一五一三年三月六日。——這新計畫較原來的計畫更可驚，共計巨像三十二座。

18 在這時期內，米開朗基羅似乎只接受一件工作——《米涅瓦基督》。

19 《摩西》〔編按：Moïse〕是在預定計畫內豎在尤利烏斯二世陵墓第一層上的六座巨像之一。直到一五四五年，米開朗基羅還在做這件作品。

20 編按：即羅浮宮（Louvre）。

21 《奴隸》共有二座〔編按：Dying Slave和Rebellious Slave〕，米開朗基羅一五一三年之作，一五一六年時他贈與羅伯托·斯特羅齊，那是一個翡冷翠的共和黨人，那時正逃亡在法國，《奴隸》即由他轉贈給法蘭西王法蘭西斯一世，今存盧浮宮。

22 編按：即教宗雷歐十世（Pope Leo X, 1475-1521）。

23 編按：即伊比鳩魯學派（Epicureanism）。

上[24]。但完成西斯廷的人物卻是義大利的光榮；利奧十世要役使他。

他向米開朗基羅提議建造翡冷翠的梅迪契家廟。米開朗基羅因為要和拉斐爾爭勝——拉斐爾利用他離開羅馬的時期把自己造成了藝術上的君王的地位[25]——不由自主地聽讓這新的鎖鏈鎖住自己了。實在，他要擔任這一件工作而不放棄以前的計畫是不可能的，他永遠在這矛盾中掙扎著。他努力令自己相信他可以同時進行尤利烏斯二世的陵墓與聖洛倫佐教堂——即梅迪契家廟。他打算把大部分工作交給一個助手去做，自己只塑幾個主要的像。但由著他的習慣，他慢慢地放棄這計畫，他不肯和別人分享榮譽。更甚於此的是，他還擔憂教皇會收回成命呢；他求利奧十世把他繫住在這新的鎖鏈上。[26]

當然他不能繼續尤利烏斯二世的紀念建築了。但最可悲的是連聖洛倫佐教堂也不能建立起來。拒絕和任何人合作猶以為未足，由著他的可怕的脾氣，要一切由他自己動手的願欲，他不留在翡冷翠做他的工作，反而跑到卡拉雷地方去監督研石工作。他遇著種種困難，梅迪契族人要用最近被翡冷翠收買的皮耶特拉桑塔石廠的出品。因為米開朗基羅主張用卡拉雷的白石，故他被教皇誣指為得賄[27]；為要服從教皇的意志，米開朗基羅又受卡拉雷人的責難，他們和航海工人聯絡起來；以至他找不到一條船肯替他在日納與比薩中間運輸白石[28]。他逼得在遠互的山中和荒磽難行的平原上造起路來。當地的人又

他對於米開朗基羅並非沒有溫情的表示；但米開朗基羅使他害怕。他覺得和他一起非常侷促。皮翁博在寫給米氏的信中說：「當教皇講起你時，彷彿在講他的一個兄弟；他差不多眼裡滿含著淚水。

他和我說你們是一起教養長大的（米氏幼年在梅迪契學校中的事情已見前文敘述），而他不承認認識你、愛你，但你要知道你使一切的人害怕，甚至教皇也如此。」（一五二〇年十月二十七日）在利奧十世的宮廷中，人們時常把米開朗基羅做為取笑的資料。他寫給拉斐爾的保護人別納大主教〔編按：cardinal Bibbiena，原名Bernardo Dovizi of Bibbiena, 1470-1520〕的一封信，措詞失當，使他的敵人們引為大樂。皮翁博和米氏說：「在宮中人家只在談論你的信；它使大家發笑。」（一五

24

二〇年七月三日書）

25

布拉曼特死於一五一四年。拉斐爾受命為重建聖彼得（大）寺的總監。

26

「我要把這個教堂的屋面，造成為全義大利的建築與雕塑取法的鏡子。教皇與大主教（尤利烏斯·特·梅迪契，即未來的教皇克雷芒七世）必須從速決定到底要不要我做，是或否。如果他們要我做，那麼應當簽訂一張合同……梅塞爾·多梅尼科〔編按：Messer Domenico〕，關於他們的主意，請你給我一個切實的答覆。」一五一八年正月十九日，這將是我的歡樂中最大的歡樂。」（一五一七年七月致多梅尼科·博寧塞尼書）一五一八年二月二日，大主教尤利烏斯·特·梅迪契致書米開朗基羅，有云：「我們疑惑你莫非

27

為了私人的利益祖護卡拉雷石廠而不願用皮耶特拉桑塔〔編按：Pietrasanta〕的白石……我們告訴你，不必任何解釋，聖下的旨意要你完全採用皮耶特拉桑塔的石塊，任何其他的都不要……如果你不這麼做，將是故意違反聖下與我們的意願，我們將極有理由地對你表示嚴重的憤怒……因此，把這種固執從頭腦裡驅逐出去吧。」

28

「我一直跑到日納地方〔編按：即熱那亞（Gênes）〕去尋覓船隻……卡拉雷人買通了所有的船主人……我不得不往比薩去。……」（見一五一八年四月二日米開朗基羅致烏爾比諾書）「我在比薩租的船永遠沒有來。我想人家又把我作弄了！這是我一切事情上的命運！喔，我離開卡拉雷的那一天那一時刻真應詛咒啊！這是我的失敗的原因……」（一五一八年四月十八日書）

不肯拿出錢來幫助築路費。工人一些也不會工作，這石廠是新的，工人亦是新的。米開朗基羅呻吟著：

「我在要開掘山道把藝術帶到此地的時候，簡直在幹和令死者復活同樣為難的工作。」[29]

然而他掙扎著：

「我所應允的，我將冒著一切患難而實踐；我將做一番全義大利從未做過的事業，如果神助我。」

多少的力，多少的熱情，多少的天才枉費了！一五一八年九月杪，他在塞拉韋扎地方[30]，因為勞作過度，煩慮太甚而病了。他知道在這苦工生活中健康衰退了，夢想枯竭了。他日夜為了熱望終有一日可以開始工作而焦慮，又因為不能實現而悲痛。他受著他所不能令人滿意的工作壓榨。[31]

「我不耐煩得要死，因為我的惡運不能使我為所欲為……我痛苦得要死，我做了騙子般的勾當，雖然不是由於我自己的過失……」[32]

回到翡冷翠，在等待白石運到的時期中，他萬分自苦；但阿爾諾河[33]乾涸著，滿載石塊的船隻不能進口。

終於石塊來了：這一次，他開始了麼？——不，他回到石廠去。他固執著在沒有把

所有的白石堆聚起來成一座山頭——如以前尤利烏斯二世的陵墓那次一般——之前他不

動工。他把開始的日期一直挨延著；也許他怕開始。他不是在應允的時候太誇口了麼？

在這巨大的建築工程中，他不太冒險麼？這絕非他的內行；他將到哪裡去學呢？此刻，

他是進既不能，退亦不可了。

費了那麼多的心思，還不能保障運輸白石的安全。在運往翡冷翠的六支巨柱式的白

石中，四支在路上裂斷了，一支即在翡冷翠當地。他受了他的工人們的欺騙。

末了，教皇與梅迪契大主教眼見多少寶貴的光陰白白費掉在石廠與泥濘的路上，感

29 一五一八年四月十八日書。——幾個月之後：「山坡十分峭險，而工人們都是蠢極的……得忍耐著！

應得要克服高山，教育人民……」（一五一八年九月致斐里加耶〔編按：Bertoda Filicaja〕書）

30 編按：Seravezza。

31 指《米涅瓦基督》與尤利烏斯二世的陵墓。

32 一五一八年十二月二十一日致阿真大主教〔編按：cardinal d'Agen〕書。——四個僅僅動工的巨

像，預備安放在尤利烏斯二世墓上的《奴隸》似乎是這一期的作品。

33 編按：即阿諾河（Arno）。

著不耐煩起來。一五二○年三月十日，教皇一道敕諭把一五一八年命米開朗基羅建造聖洛倫佐教堂的契約取消了。米開朗基羅只在派來代替他的許多工人到達皮耶特拉桑塔地方的時候才知道消息。他深深地受了一個殘酷的打擊。

「我不和大主教計算我在此費掉的三年光陰，」他說，「我不和他計算我為了這聖洛倫佐作品而破產。我不和他計算人家對我的侮辱：一下子委任我做，一下又不要我做這件工作，我不懂為什麼緣故！我不和他計算我所損失的開支的一切……而現在，這件事情可以結束如下：教皇利奧把已經研好石塊的山頭收回去，我手中是他給我的五百金幣，還有是人家還我的自由！」[34]

但米開朗基羅所應指摘的不是他的保護人們而是他自己，他很明白這個。最大的痛苦即是為此。他和自己爭鬥。自一五一五至一五二○年中間，在他的力量的豐滿時期，洋溢著天才的頂點，他做了些什麼？——黯然無色的《米涅瓦基督》——一件沒有米開朗基羅的成分的米開朗基羅作品！——而且他還沒有把它完成。[35]

自一五一五至一五二○年中間，在這偉大的文藝復興的最後幾年中，在一切災禍尚未摧毀義大利的美麗的青春之時，拉斐爾畫了 Loges 室[36]、火室[37]以及各式各種的傑作，建造 Madame 別墅[38]，主持聖彼得寺的建築事宜，領導著古物發掘的工作，籌備慶

祝節會，建立紀念物，統治藝術界，創辦了一所極發達的學校；而後他在勝利的勳功偉業中逝世了。[39]

他的幻滅的悲苦，枉費時日的絕望，意志的破裂，在他後來的作品中完全反映著：如梅迪契的墳墓，與尤利烏斯二世紀念碑上的新雕像。[40]

34 一五二〇年書信。

35 米開朗基羅把完成這座基督像的工作交付給他蠢笨的學生烏爾巴諾〔編按：Pietro Urbano〕，他把它弄壞了。（見一五二二年九月六日皮翁博致米開朗基羅書）羅馬的雕塑家弗里齊〔編按：Frizzi〕胡亂把它修葺了。這一切憂患並沒有阻止米開朗基羅在已往把他磨折不堪的工作上更加上新的工作。一五一九年十月二十日，他為翡冷翠學院簽員公函致利奧十世，要求把留在拉文納〔編按：即拉溫納（Ravenne）〕的但丁遺物運回翡冷翠，他自己提議「為神聖的詩人建造一個紀念像」。

36 編按：指梵蒂岡宗座宮的涼廊（Vatican loggias、Logge di Raffaello）。

37 編按：指梵蒂岡宗座宮拉斐爾畫室裡的博爾戈火災廳（Stanza dell'Incendio del Borgo）。

38 編按：指瑪達瑪莊園（Villa Madama），是一座文藝復興時期修建的顯赫莊園。

39 一五二〇年四月六日。

40 指《勝利者》。

自由的米開朗基羅，終身只在從一個羈絆轉換到另一個羈絆，從一個主人換到另一個主人中消磨過去。大主教尤利烏斯・特・梅迪契，不久成為教皇克雷芒七世，自一五二〇至一五三四年間主宰著他。

人們對於克雷芒七世曾表示嚴厲的態度。當然，和所有的教皇一樣，他要把藝術和藝術家做為誇揚他的宗族的工具。但米開朗基羅不應該對他如何怨望。沒有一個教皇曾對他的工作保有這麼持久的熱情[41]。沒有一個教皇曾這樣愛他。沒有一個教皇比他更了解他的意志的薄弱，和他那樣時時鼓勵他振作，阻止他枉費精力。即在翡冷翠革命與米開朗基羅反叛之後，克雷芒對他的態度也並沒改變。[42]但要醫治侵蝕這顆偉大的心的煩躁、狂亂、悲觀，與致命般的哀愁，卻並非是他權力範圍以內的事。一個主人慈祥有何用處？他畢竟是主人啊！……

「我服侍教皇，」米開朗基羅說，「但這是不得已的。」[43]

少許的榮名和二二件美麗的作品又算得什麼？這和他所夢想的境界距離得那麼遠！……而衰老來了。在他周圍，一切陰沉下來。文藝復興快要死滅了。羅馬將被野蠻民族來侵略蹂躪。一個悲哀的神的陰影慢慢地壓住了義大利的思想。米開朗基羅感到悲劇的時間的將臨；他被悲愴的苦痛悶塞著。

把米開朗基羅從他焦頭爛額的艱難中拯拔出來之後，克雷芒七世決意把他的天才導

入另一條路上去，為他自己所可以就近監督的。他委託他主持梅迪契家廟與墳墓的建

築[44]。他要他專心服務。他甚至勸他加入教派[45]，致送他一筆教會俸金。米開朗基羅拒

絕了；但克雷芒七世仍是按月致送他薪給，比他所要求的多出三倍，又贈與他一所鄰近

41 一五二六年，米開朗基羅必得每星期寫信給他。

42 皮翁博在致米開朗基羅的信中寫道：「他崇拜你所做的一切；他把他所有的愛來愛你的作品。他講
起你時那麼慈祥愷惻，一個父親也不會對他的兒子有如此的好感。」（一五三一年四月二十九日）
「如果你願到羅馬來，你要做什麼便可做什麼，大公或王⋯⋯你在這教皇治下有你的名分，你可以
做主人，你可以隨心所欲。」（一五三一年十二月五日）

43 見米開朗基羅致侄兒利奧那多書。（一五四八年）

44 工程在一五二一年三月便開始了，但到尤利烏斯・特・梅迪契大主教登極為教皇時起才積極進行。
這是一五二三年十一月十九日的事，從此是教皇克雷芒七世了。最初的計畫包含四座墳墓：「高貴
的」洛倫佐的〔編按：即「偉大的羅倫佐」〕，他的兄弟朱利阿諾的〔編按：Giuliano di Piero de'
Medici, 1453-1478〕，他的兒子的和他的孫子的。一五二四年，克雷芒七世又決定加入利奧十世的
棺槨和他自己的。同時，米氏被任主持聖洛倫佐圖書館〔編按：Biblioteca Medicea Laurenziana〕的
建築事宜。

45 這裡是指方濟各教派。（見一五二四年正月二日法圖奇〔編按：Giovan Francesco Fattucci〕以教皇
名義給米開朗基羅書）

聖洛倫佐的屋子。

一切似乎很順利，教堂的工程也積極進行，忽然米開朗基羅放棄了他的住所，拒絕克雷芒致送他的月俸46。他又灰心了。尤利烏斯二世的承繼人對他放棄已經承應的作品這件事不肯原諒；他們恐嚇他要控告他，他們提出他的人格問題。訴訟的念頭把米開朗基羅嚇倒了；他的良心承認他的敵人們有理，責備他自己爽約：他覺得在尚未償還他所花去的尤利烏斯二世的錢之前，他決不能接受克雷芒七世的金錢。

「我不復工作了，我不再生活了。」他寫著。47他懇求教皇替他向尤利烏斯二世的承繼人們疏通，幫助他償還他們的錢：

「我將賣掉一切，我將盡我一切的力量來償還他們。」

或者，他求教皇允許他完全去幹尤利烏斯二世的紀念建築…

「我要解脫這義務的企望比之求生的企望更切。」

一想起如果克雷芒七世崩逝，而他要被他的敵人控告時，他簡直如一個孩子一般，他絕望地哭了…

「如果教皇讓我處在這個地位，我將不復能生存在這世界上……我不知我寫些什麼，我完全昏迷了……」48

克雷芒七世並不把這位藝術家的絕望如何認真，他堅持著不准他中止梅迪契家廟的工作。他的朋友們一些也不懂他這種煩慮，勸他不要鬧笑話拒絕俸給。有的認為他是不假思索地胡鬧，大大地警告他，囑咐他將來不要再如此使性[49]。有的寫信給他：

「人家告訴我，說你拒絕了你的俸給，放棄了你的住處，停止了工作；我覺得這純粹是瘋癲的行為。我的朋友，你不齒和你自己為敵……你不要去管尤利烏斯二世的陵墓，接受俸給吧；因為他們是以好心給你的。」[50]

米開朗基羅固執著。——教皇宮的司庫和他戲弄，把他的話作準了：他撤銷了他的俸給。可憐的人，失望了，幾個月之後，他不得不重新請求他所拒絕的錢。最初他很膽怯地，含著羞恥：

「我親愛的喬凡尼，既然筆桿較口舌更大膽，我把我近日來屢次要和你說而不敢說

46 一五二四年三月。
47 一五二五年四月十九日米開朗基羅致教皇管事喬凡尼·斯皮納〔編按：Giovanni Spina〕書。
48 一五二五年十月二十四日米氏致法圖奇書。
49 一五二四年三月二十二日法圖奇致米氏書。
50 一五二四年三月二十四日利奧那多·塞拉約致米氏書。

的話寫信給你了…我還能獲得月俸麼？……如果我知道我決不能再受到俸給，我也不會改變我的態度…我仍將盡力為教皇工作…但我將算清我的賬。」

以後，為生活所迫，他再寫信：

「仔細考慮一番之後，我看到教皇多麼重視這件聖洛倫佐的作品；既然是聖下自己答應給我的月俸，為的要我加緊工作；那麼我不收受它無異是延宕工作了…因此，我的意見改變了；迄今為止我不請求這月俸，此刻為了一言難盡的理由我請求了。……你願不願從答應我的那天算起把這筆月俸給我？……何時我能拿到？請你告訴我。」[51]

人家要給他一頓教訓：只裝作不聽見。兩個月之後，他還什麼都沒拿到，他不得不再三申請。[52]

他在煩惱中工作；他怨歎這些煩慮把他的想像力窒塞了…

「……煩惱使我受著極大的影響……人們不能用兩隻手做一件事，而頭腦想著另一件事，尤其是雕塑。人家說這是要刺激我；但我說這是壞刺激，會令人後退的。我一年多沒有收到月俸，我和窮困掙扎；我在我的憂患中是十分孤獨；而且我的憂患是那麼多，比藝術使我操心得更厲害！我無法獲得一個服侍我的人。」[53]

克雷芒七世有時為他的痛苦所感動了。他托人向他致意，表示他深切的同情。他擔

保「在他生存的時候將永遠優待他」[54]。但梅迪契族人們的無可救治的輕佻性又來糾纏著米開朗基羅，他們非唯不把他的重負減輕一些，反又令他擔任其他的工作：其中有一個無聊的巨柱，頂上放一座鐘樓[55]。米開朗基羅為這件作品又費了若干時間的心思。

——此外他時時被他的工人、泥水匠、車夫們麻煩，因為他們受著一班八小時工作制的先驅的宣傳家的誘惑。[56]

同時，他日常生活的煩惱有增無減。他的父親年紀愈大，脾氣愈壞；一天，他從翡冷翠的家中逃走了，說是他的兒子把他趕走的。米開朗基羅寫了一封美麗動人的信給他：

「至愛的父親，昨天回家沒有看見你，我非常驚異；現在我知道你在怨我說我把你

51　一五一四年米氏致教皇管事喬凡尼・斯皮納書。

52　一五二五年八月二十九日米氏致斯皮納書。

53　一五二五年十月二十四日米氏致法圖奇書。

54　一五二五年十二月二十三日皮耶爾・保羅・瑪律齊〔編按：Pier Paolo Marzi〕以克雷芒七世名義致米氏書。

55　一五二五年十月至十二月間書信。

56　一五二六年六月十七日米氏致法圖奇書。

逐出的，我更驚異了。從我生來直到今日，我敢說從沒有做任何足以使你不快的事——無論大小——的用意；我所受的一切痛苦，我是為愛你而受的……我一向保護你。……

沒有幾天之前，我還和你說，只要我活著，我將竭我全力為你效命；我此刻再和你說一次，再答應你一次。你這麼快地忘掉了這一切，真使我驚駭。三十年來，你知道我永遠對你很好，盡我所能，在思想上在行動上。你怎麼能到處去說我趕走你呢？你不知道這是我出了怎樣的名聲嗎？此刻，我煩惱得盡夠了，再也用不到增添；而這一切煩惱我是為你而受的！你報答我真好！……可是萬物都聽天由命吧！我願使我自己確信我從未使你蒙受恥辱與損害；而我現在求你寬恕，就好似我真的做了對你不起的事一般。原宥我吧，好似原宥一個素來過著放浪生活做盡世上所有的惡事的兒子一樣。我再求你一次，求你寬恕我這悲慘的人兒，只不要給我這逐出你的名聲；因為我的名譽對於我的重要是你所意想不到的：無論如何，我終是你的兒子！」[57]

如此的熱愛，如此的卑順，只能使這老人的易怒性平息一刻。若干時以後，他說他不久可以拿到你認為我掌握著的財寶的鑰匙。而這個你將做得很對；因為在翡冷翠大家

「我不復明白你要我怎樣。如果我活著使你討厭，你已找到了擺脫我的好方法，你的兒子偷了他的錢。米開朗基羅被逼到極端了，寫信給他：

知道你是一個巨富，我永遠在偷你的錢，我應當被罰：你將大大地被人稱頌！……你要說我什麼就盡你說吧，但不要再寫信給我；因為你使我不能再工作下去。你逼得我向你索還二十五年來我所給你的一切。我不願如此說；但我終於被逼得不得不說！……仔細留神……一個人只死一次的，他再不能回來補救他所做的錯事。你是要等到死的前日才肯懺悔。神佑你！」[58]

這是他在家族方面所得的援助。

「忍耐啊！」他在給一個朋友的信中歎息著說，「只求神不要把並不使他不快的事情使我不快。」[59]

在這些悲哀苦難中，工作不進步。當一五二七年全義大利發生大政變的時候，梅迪契家廟中的塑像一個也沒有造好。[60] 這樣，這個一五二〇至一五二七年間的新時代只在

57 此信有人認為是一五二二年左右的，有人認為是一五一六年左右的。

58 一五二三年六月書信。

59 一五二六年六月十七日米氏致法圖奇書。

60 同一封信內，說一座像已開始了，還有其他棺龕旁邊的四座象徵的人像與聖母像亦已動工。

他前一時代的幻滅與疲勞上加上了新的幻滅與疲勞，對於米開朗基羅，十年以來，沒有完成一件作品、實現一樁計畫的歡樂。

三、絕望

對於一切事物和對於他自己的憎厭，把他捲入一五二七年在翡冷翠爆發的革命漩渦中。

米開朗基羅在政治方面的思想，素來亦是同樣的猶豫不決，他的一生、他的藝術老是受這種精神狀態的磨難。他永遠不能使他個人的情操和他所受的梅迪契的恩德相妥協。而且這個強項的天才在行動上一向是膽怯的；他不敢冒險和人世的權威者在政治的與宗教的立場上鬥爭。他的書信即顯出他老是為了自己與為了家族在擔憂，怕會干犯什麼，萬一他對於任何專制的行為說出了什麼冒昧的批評[1]，他立刻加以否認。他時時刻刻寫信給他的家族，囑咐他們留神，一遇警變馬上要逃：

1 一五一二年九月書信中說及他批評梅迪契的聯盟者、帝國軍隊劫掠普拉托事件〔編按：Prato，義大利中部城市〕。

「要像疫癘盛行的時代那樣，在最先逃的一群中逃……生命較財產更值價……安分守己，不要樹立敵人，除了上帝以外不要相信任何人，並且對於無論何人不要說好也不要說壞，因為事情的結局是不可知的；只顧經營你的事業……什麼事也不要參加。」[2]

他的弟兄和朋友都嘲笑他的不安，把他當作瘋子看待。[3]

「你不要嘲笑我，」米開朗基羅悲哀地答道，「一個人不應該嘲笑任何人。」[4]

實在，他永遠的心驚膽戰並無可笑之處。我們應該可憐他的病態的神經，它們老是使他成為恐怖的玩具；他雖然一直在和恐怖戰鬥，但他從不能征服它。危險臨到時，他的第一個動作是逃避，但經過一番磨難之後，他反而更要強制他的肉體與精神去忍受危險。況他比別人更有理由可以恐懼，因為他更聰明，而他的悲觀成分亦只使他對於義大利的厄運預料得更明白。──但要他那種天性怯弱的人去參與翡冷翠的革命運動，真需要一種絕望的激動，揭穿他的靈魂底蘊的狂亂才會可能呢。

這顆靈魂，雖然那麼富於反省，深自藏納，卻是充滿著熱烈的共和思想。這種境地，他在熱情激動或信託友人的時候，會在激烈的言辭中流露出來──特別是他以後和朋友盧伊吉・德爾・里喬、安東尼奧・佩特羅[5]和多納托・賈諾蒂[6]諸人的談話，為賈諾蒂在他的《關於但丁〈神曲〉對語》[7]中所引述的[8]。朋友們覺得奇怪，為何但丁把

布魯圖斯[9]與卡修斯[10]放在地獄中最後的一層，而把懲撒倒放在他們之上（意即受罪更重）。當友人問起米開朗基羅時[11]，他替刺殺暴君的武士辯護道：

「如果你們仔細去讀首段的詩篇，你們將看到但丁十分明白暴君的性質。他也知道暴君所犯的罪惡是神人共嫉的罪惡。他把暴君們歸入『凌虐同胞』的這一類，罰入第七

2　一五一二年九月米氏致弟博納羅托書。

3　一五一五年九月米氏致弟博納羅托書：「我並非是一個瘋子，像你們所相信的那般……」

4　一五一二年九月十日米氏致弟博納羅托書。

5　編按：Antonio Petreo。

6　編按：Donato Giannotti, 1492-1573。

7　編按：Dialogues sur la Divine Comédie de Dante。

8　一五四五年間事。米開朗基羅的《布魯圖斯胸像》（編按：le buste de Brutus）便是為多納托‧賈諾蒂作的。一五三六年，在那部《關於但丁〈神曲〉對語》前數年，亞歷山大‧特‧梅迪契被洛倫齊諾（編按：Lorenzino de' Medici, 1514-1548）刺死，洛倫齊諾被人當作布魯圖斯般加以稱頌。

9　編按：即布魯圖（Marcus Junius Brutus, 86 BC-42 BC）。

10　編按：即卡西烏斯（Gaius Cassius Longinus, c. 85 BC-42 BC）。

11　朋友們所討論的主題是要知道但丁在地獄中過多少日子：是從星期五晚到星期六晚呢，抑是星期四晚至星期日早晨？他們去請教米開朗基羅，他比任何人更了解但丁的作品。

層地獄，沉入鼎沸的腥血之中。……既然但丁承認這點，那麼說他不承認愷撒是他母國的暴君而布魯圖斯與卡修斯是正當的誅戮自是不可能了；因為殺掉一個暴君不是殺了一個人而是殺了一頭人面的野獸。一切暴君喪失了人所共有的同類之愛，他們決失了人性：故他們已非人類而是獸類了。他們的沒有同類之愛是昭然若揭的：否則，他們決不至掠人所有以為己有，決不至蹂躪人民而為暴君。……因此，誅戮一暴君的人不是亂臣賊子亦是明顯的事，既然他並不殺人，乃是殺了一頭野獸。由是，殺掉愷撒的布魯圖斯與卡修斯並不犯罪。第一，因為他們殺掉一個為一切羅馬人所欲依照法律而殺掉的人。第二，因為他們並不是殺了一個人，而是殺了一頭野獸。」[12]

因此，羅馬被西班牙王查理－昆特攻陷[13]與梅迪契宗室被逐[14]的消息傳到翡冷翠，激醒了當地人民的國家意識與共和觀念以至揭竿起義的時候，米開朗基羅便是翡冷翠革命黨的前鋒之一。即是那個平時叫他的家族避免政治如避免疫癘一般的人，興奮狂熱到什麼也不怕的程度。他便留在那革命與疫癘的中心區翡冷翠。他的兄弟博納羅托染疫而亡，死在他的臂抱中。[15]一五二八年十月，他參加守城會議。一五二九年五月十日，他被任為防守工程的督造者。四月六日他被任（任期一年）為翡冷翠衛戍總督。六月，他被任為防守工程的督造者。[15]四月六日他被任（任期一年）為翡冷翠衛戍總督。六月，他被派到費拉雷地方[18]去到比薩、阿雷佐[16]、里窩那[17]等處視察城堡。七、八兩月中，他被派到費拉雷地方[18]去

考察那著名的防禦，並和防禦工程專家、當地的大公討論一切。

米開朗基羅認為翡冷翠防禦工程中最重要的是聖米尼亞托山崗[19]；他決定在上面建築炮壘。但——不知何故——他和翡冷翠長官卡波尼[20]發生衝突，以至後者要使米開朗基羅離開翡冷翠。[21]米開朗基羅疑惑卡波尼與梅迪契黨人有意要把他攆走使他不能守

─────

12 米開朗基羅並不辨明暴君與世襲君王或與立憲諸侯之不同：「在此我不是指那些握有數百年權威的諸侯或是為民眾的意志所擁戴的君王而言，他們的統治城邑，與民眾的精神完全和洽……」

13 即查理五世（Charles-Quint, 1500-1558）。

一五三七年五月六日。

14 一五二七年五月十七日梅迪契宗室中的伊波利特〔編按：Hippolyte de Médicis, 1511-1535〕與亞歷山大〔編按：Alexandre de Médicis, 1510-1537〕被逐。

15 一五二八年七月二日。

16 編按：Arezzo。

17 編按：Livourne。

18 編按：即費拉拉（Ferrara），義大利東北部城市。

19 編按：San Miniato。

·20 編按：Capponi。

21 據米開朗基羅的祕密的訴白，那人是布西尼〔編按：Busini〕。

城，他便住在聖米尼亞托不動彈了。可是他的病態的猜疑更煽動了這被圍之城中的流言，而這一次的流言卻並非是沒有根據的。站在嫌疑地位的卡波尼被撤職了，由弗朗切斯科·卡爾杜奇[22]繼任長官：同時又任命不穩的馬拉泰斯塔·巴厘翁[23]為翡冷翠守軍統領（以後把翡冷翠城向教皇乞降的便是他）。米開朗基羅預感到災禍將臨，把他的惶慮告訴了執政官，「而長官卡爾杜奇非但不感謝他，反而辱罵了他一頓；責備他永遠猜疑、膽怯」。[24]馬拉泰斯塔呈請把米開朗基羅解職：具有這種性格的他，為要擺脫一個危險的敵人起見，是什麼都不顧慮的；而且他那時是翡冷翠的大元帥，在當地自是聲勢赫赫的了。米開朗基羅以為自己處在危險中了；他寫道：

「可是我早已準備毫不畏懼地等待戰爭的結局。但九月二十日星期二清晨，一個人到我炮壘裡來附著耳朵告訴我，說我如果要逃生，那麼我不能再留在翡冷翠。他和我一同到了我的家裡，和我一起用餐，他替我張羅馬匹，直到目送我出了翡冷翠城他才離開我。」[25]

瓦爾基[26]更補充這一段故事說：「米開朗基羅在三件襯衣中縫了一萬二千金幣在內，而他逃出翡冷翠時並非沒有困難，他和里納多·科爾西尼[27]和他的學生安東尼奧·米尼[28]從防衛最鬆的正義門中逃出。」

數日後，米開朗基羅說：「究竟是神在指使我抑是魔鬼在作弄我，我不明白。」他慣有的恐怖畢竟是虛妄的。可是他在路過卡斯泰爾諾沃[29]時，對前長官卡波尼說了一番驚心動魄的話，把他的遭遇和預測敘述得那麼駭人，以至這老人竟於數日之後驚悸致死。可見他那時正處在如何可怕的境界。[30]

九月二十三日，米開朗基羅到費拉雷地方。在狂亂中，他拒絕了當地大公的邀請，不願住到他的宮堡中去，他繼續逃。九月二十五日，他到威尼斯。當地的諸侯得悉之下，立刻派了兩個使者去見他，招待他；但又是慚愧又是獷野，他拒絕了，遠避在朱得

22 編按：Francesco Carducci。

23 編按：Malatesta Baglioni（1491-1531）。

24 孔迪維又言：「實在，他應該接受這好意的忠告，因為當梅迪契重入翡冷翠時，他被處死了。」

25 一五二九年九月二十五日米氏致巴蒂斯塔‧德拉‧帕拉書。

26 編按：Benedetto Varchi（1503-1565），義大利歷史學家和詩人。

27 編按：Rinaldo Corsini。

28 編按：Antonio Mini。

29 編按：Castelnuovo。

30 據塞格尼〔編按：Bernardo Segni, 1504-1558〕記載。

卡[31]。他還自以為躲避得不夠遠。他要逃亡到法國去。他到威尼斯的當天，就寫了一封急切的信，給為法王法蘭西斯一世在義大利代辦藝術品的朋友巴蒂斯塔·德拉·帕拉：

「巴蒂斯塔，至親愛的朋友，我離開了翡冷翠要到法國去；到了威尼斯，我詢問路徑……人家說必得要經過德國的境界，這於我是危險而艱難的路。你還有意到法國去麼？……請告訴我，請你告訴我你要在何處等我，我們可以同走……我請求你，收到此信後給我一個答覆，愈快愈好，因為我去法之念甚急，萬一你已無意去，那麼也請告知，以便我以任何代價單獨前往……」[32]

駐威尼斯法國大使拉扎雷·特·巴爾夫[33]急急寫信給法蘭西斯一世和蒙莫朗西元帥[34]，促他們乘機把米開朗基羅邀到法國宮廷中去留住他。法王立刻向米開朗基羅致意，願致送他一筆年俸一座房屋。但信札往還自然要費去若干時日，當法蘭西斯一世的覆信到時，米開朗基羅已回到翡冷翠了。

瘋狂的熱度退盡了，在朱得卡靜寂的居留中，他僅有閒暇為他的恐怖暗自慚愧。他的逃亡，在翡冷翠喧傳一時，九月三十日，翡冷翠執政官下令一切逃亡的人如於十月七日前不回來，將處以叛逆罪。在固定的那天，一切逃亡者果被宣布為叛逆，財產亦概行籍沒。然而米開朗基羅的名字還沒有列入那張表；執政官給他一個最後的期限，駐費拉

雷的翡冷翠大使加萊奧多‧朱尼[35]通知翡冷翠共和邦，說米開朗基羅得悉命令的時候太晚了，如果人家能夠寬赦他，他準備回來。執政官答應原宥米開朗基羅；他又托矸石匠巴斯蒂阿諾‧迪‧弗朗切斯科[36]把一張居許可證帶到威尼斯交給米開朗基羅，同時轉交給他十封朋友的信，都是要求他回去的[37]。在這些信中，寬宏的巴蒂斯塔‧德拉‧帕拉尤其表示出愛國的熱忱：

「你一切的朋友，不分派別地、毫無猶豫地、異口同聲地渴望你回來，為保留你的生命、你的母國、你的朋友、你的財產與你的榮譽，為享受這一個你曾熱烈地希望的新時代。」

31 編按：即朱卡代島（Giudecca），為威尼斯潟湖中的一個島嶼。
32 一五二九年九月二十五日致巴蒂斯塔‧德拉‧帕拉書。
33 編按：Lazare de Baïf（1496-1547）。
34 編按：Anne de Montmorency（1493-1567）。
35 編按：Galeotto Giugni。
36 編按：Bastiano di Francesco。
37 一五二九年十月二十二日。

他相信翡冷翠重新臨到了黃金時代，他滿以為光明前途得勝了。——實際上，這可憐人在梅迪契宗族重新上臺之後卻是反動勢力的第一批犧牲者中的一個。

他的一番說話把米開朗基羅的意念決定了。幸他回來了——很慢的；因為到盧克奎地方[38]去迎接他的巴蒂斯塔·德拉·帕拉等了他好久，以至開始絕望了。十一月二十日，米開朗基羅終於回到了翡冷翠。[40]二十三日，他的判罪狀由執政官撤銷了，但予以三年不得出席大會議的處分。[41]

從此，米開朗基羅勇敢地盡他的職守，直至終局。他重新去就聖米尼亞托的原職，在那裡敵人們已轟炸了一個月了；他把山崗重新築固，發明新的武器，把棉花與被褥覆蔽著鐘樓，這樣，那著名的建築物才得免於難。[42]人們所得到他在圍城中的最後的活動，是一五三○年二月二十二日的消息，說他爬在大寺的圓頂上，窺測敵人的行動和視察穹窿的情狀。

可是預料的災禍畢竟臨到了。一五三○年八月二日，馬拉泰斯塔·巴厘翁反叛了。十二日，翡冷翠投降了，城市交給了教皇的使者巴喬·瓦洛里。於是殺戮開始了。最初幾天，什麼也阻不了戰勝者的報復行為；米開朗基羅的最好的友人們——巴蒂斯塔·德拉·帕拉——最先被殺。據說，米開朗基羅藏在阿爾諾河對岸聖尼科洛教堂的鐘樓裡。

他確有恐懼的理由：謠言說他曾欲毀掉梅迪契宮邸。但克雷芒七世二些沒有喪失對於他的感情。據皮翁博說，教皇知道了米開朗基羅在圍城時的情形後，表示非常不快；但他只聳聳肩說：「米開朗基羅不該如此；我從沒傷害過他。」[43] 當最初的怒氣消降的時候，克雷芒立刻寫信到翡冷翠，他命人尋訪米開朗基羅，並言如他仍願繼續為梅迪契墓工作，他將受到他應受的待遇。[44]

38 編按：Lucques。

39 他又致書米開朗基羅，敦促他回去。

40 數日前，他的俸給被執政官下令取消了。

41 據米氏致皮翁博書中言，他亦被判處繳納一千五百金幣的罰金充公。

42 米氏在致法蘭西斯科·特·奧蘭達書中述道：「當教皇克雷芒與西班牙軍隊聯合圍攻翡冷翠時，這般敵軍被我安置在鐘樓上的機器擋住了長久。一夜，我在牆的外部覆蓋了羊毛袋，又一夜，我令人掘就陷坑，安埋火藥，以炸死嘉斯蒂人；我把他們的斷腿殘臂一直轟到半空……瞧啊！這是繪畫的用途！它用作戰爭的器械與工具；它用來使轟炸與手銃得有適當的形式；它用來建造橋樑製作雲梯；它尤其用來構成要塞、炮壘壕溝、陷坑與對抗的配置圖……」（見法蘭西斯科·特·奧蘭達著：《羅馬城繪畫錄》〔編按：Dialogue sur la peinture dans la ville de Rome〕第三編，一五四九年）

43 一五三一年四月二十九日皮翁博致米氏書。

44 孔迪維記載──一五三〇年十二月十一日起，教皇把米開朗基羅的月俸恢復了。

米開朗基羅從隱避中出來，重新為他所抗拒的人們的光榮而工作。可憐的人所做的事情還不止此呢：他為巴喬‧瓦洛里那個為教皇做壞事的工具，和殺掉米氏的好友巴蒂斯塔‧德拉‧帕拉那兒手，雕塑《抽箭的阿波羅》。[45]

不久，他更進一步，竟至否認那些流戍者曾經是他的朋友。[46]一個偉大的人物的可哀的弱點，逼得他卑怯地在為物質的暴力前面低首，為的要使他的藝術夢得以保全。他的所以把他的暮年整個地獻在為使徒彼得建造一座超人的紀念物上面實非無故：因他和彼得一樣，曾多少次聽到雞鳴而痛哭。

被逼著說謊，不得不去諂媚一個瓦洛里，頌贊洛倫佐和朱利阿諾，他的痛苦與羞愧同時迸發。他全身投入工作中，他把一切虛無的狂亂發洩在工作中。[47]他全非在雕塑梅迪契宗室像，而是在雕塑他的絕望的像。當人家和他提及他的洛倫佐與朱利阿諾的肖像並不肖似時，他美妙地答道：「千年後誰還能看出肖似不肖似？」一個，他雕作「行動」；另一個，雕作「思想」：台座上的許多像彷彿是兩座主像的注釋──《日》與[48]《夜》[49]，《晨》[50]與《暮》[51]──說出一切生之苦惱與憎厭。這些人類痛苦的不朽的象徵在一五三一年完成了[52]。無上的譏諷啊！可沒有一個人懂得喬凡尼‧斯特羅齊[53]看到這可驚的《夜》時，寫了下列一首詩：

「夜，為你所看到嫵媚地睡著的夜，卻是由一個天使在這塊岩石中雕成的；她睡著，故她生存著。如你不信，使她醒來吧，她將與你說話。」

45 一五三〇年秋。此像現存翡冷翠國家美術館。

編按：Apollon tirant une flèche de son carquois，今日存於佛羅倫斯的巴杰羅美術館。

46 一五四四年。

47 即在他一生最慘澹的幾年中，米開朗基羅的粗野的天性對於一向壓制著他的基督教的悲觀主義突起反抗，他製作大膽的異教色彩極濃厚的作品，如《鵝狎戲著的麗達》（一五二九至一五三〇年間；編按：Léda caressée par le Cygne），本是為費拉雷大公畫的，後來米氏贈給了他的學生安東尼奧·米尼，他把它攜到法國，據說是在一六四三年被諾瓦耶的敘布萊特〔編按：Sublet des Noyers〕嫌其放浪而毀掉的。稍後，米開朗基羅又為人繪《愛神撫摩著的維納斯》〔編按：Vénus caressée par l'Amour〕圖稿。尚有二幅極猥褻的素描，大概亦是同時代的。

48 編按：Day（Giorno）。

49 編按：Night（Notte）。

50 編按：Dawn（Aurora）。

51 編按：Dusk（Crepuscolo）。

52 《夜》大概是於一五三〇年秋雕塑，於一五三一年春完成的；《晨》完成於一五三一年九月；《日》與《暮》又稍後。

53 編按：Giovanni Strozzi（1551-1634）。

米開朗基羅答道：

「睡眠是甜蜜的。成為頑石更是幸福，只要世上還有罪惡與恥辱的時候。不見不聞，無知無覺，於我是最大的歡樂：因此，不要驚醒我，啊！講得輕些吧！」[54]

在另一首詩中他又說：「人們只能在天上睡眠，既然多少人的幸福只有一個人能體會到！」

而屈服的翡冷翠來呼應他的呻吟了：

「在你聖潔的思想中不要惶惑。相信把我從你那裡剝奪了的人不會長久享受他的罪惡的，因為他中心惴惴，不能無懼。些須的歡樂，對於愛人們是一種豐滿的享樂，會把他們的欲念熄滅，不若苦難會因了希望而使欲願增長。」[55]

在此，我們應得想一想當羅馬被掠與翡冷翠陷落時的心靈狀態：理智的破產與崩潰。許多人的精神從此便墮入哀苦的深淵中，一蹶不振。

皮翁博變成一個享樂的懷疑主義者：

「我到了這個地步：宇宙可以崩裂，我可以不注意，我笑一切……我覺得已非羅馬被掠前的我，我不復能回復我的本來了。」[56]

米開朗基羅想自殺。

「如果可以自殺，那麼，對於一個滿懷信仰而過著奴隸般的悲慘生活的人，最應該給他這種權利了。」[57]

他的精神正在動亂。一五三二年六月他病了。克雷芒七世竭力撫慰地，可是徒然。他令他的祕書和皮翁博轉勸他不要勞作過度，勉力節制，不時出去散步，不要把自己壓制得如罪人一般。[58]一五三一年秋，人們擔憂他的生命危險。他的一個友人寫信給瓦洛里道：「米開朗基羅衰弱瘦瘠了。我最近和布賈爾迪尼與安東尼奧·米尼談過：我們一致認為如果人家不認真看護他，他將活不了多久。他工作太過，吃得太少太壞，睡得更

54 詩集卷一百〇九第十六、十七兩首。——弗萊推定二詩是作於一五四五年。

55 詩集卷一百〇九第四十八首。米開朗基羅在此假想著翡冷翠的流亡者中間的對白。

56 一五三一年二月二十四日皮翁博致米氏書，這是羅馬被掠後第一次寫給他的信：「神知道我真是多少快樂，當經過了多少災患、多少困苦和危險之後，強有力的主宰以他的惻隱之心，使我們仍得苟延殘喘；我一想起這，不禁要說這是一件靈跡了……此刻，我的同胞，既然出入於水火之中，經受到意想不到的事情，我們且來感謝神吧，而這虎口餘生至少也要竭力使它在寧靜中度過了吧。只要幸運是那麼可惡那麼痛苦，我們便不應該依賴它。」那時他們的信札要受檢查，故他囑咐米開朗基羅假造一個簽名式。

57 詩集卷三十八。

58 一五三二年六月二十日皮耶爾·保羅·瑪律齊致米氏書；一五三二年六月十六日皮翁博致米氏書。

少。一年以來，他老是為頭痛與心病侵蝕著。」[59] ——克雷芒七世認真地不安起來：一

五三一年十一月二十一日，他下令禁止米開朗基羅在尤利烏斯二世陵墓與梅迪契墓之外更做其他的工作，否則將驅逐出教，他以為如此方能調養他的身體，「使他活得更長久，以發揚羅馬、他的宗族與他自己的光榮」。他保護他，不使他受瓦洛里和一班乞求藝術品的富丐們的糾纏，因為他們老是要求米開朗基羅替他們做新的工作。他和他說：

「人家向你要求一張畫時，你應當把你的筆繫在腳下，在地上劃四條痕跡，說：『畫完成了。』[60]」當尤利烏斯二世的承繼人對於米開朗基羅實施恫嚇時，他又出面調解。[61]

一五三二年，米開朗基羅和他們簽了第四張關於尤利烏斯陵墓的契約：米開朗基羅承應重新作一個極小的陵墓[62]，於三年中完成，費用全歸他個人負擔，還須付出二千金幣以償還他以前收受尤利烏斯二世及其後人的錢。皮翁博寫信給米開朗基羅說：「只要在作品中令人聞到你的一些氣息就夠。」[63] ——悲哀的條件，既然他所簽的約是證實他的大計畫的破產，而他還須出這一筆錢！可是年復一年，米開朗基羅在他每件絕望的作品中所證實的，確是他的生命的破產，整個「人生」的破產。

在尤利烏斯二世的陵墓計畫破產之後，梅迪契墓的計畫亦接著解體了。一五三四年九月二十五日，克雷芒七世駕崩。那時，米開朗基羅由於極大的幸運，竟不在翡冷翠城

內。長久以來，他在翡冷翠著惶慮不安的生活；因為亞歷山大‧特‧梅迪契大公[64]恨他。不是因為他對於教皇的尊敬，他早已遣人殺害他了。大公對他的怨恨更深了：——可是對於米開朗基羅這翠建造一座威臨全城的要塞之後，——可是對於米開朗基羅這麼膽怯的人，這舉動確是一椿勇敢的舉動，表示他對於母國的偉大的熱愛；因為建造一[65]自從米開朗基羅拒絕為翡冷

59 一五三一年九月二十九日喬凡尼‧巴蒂斯塔‧迪‧保羅‧米尼〔編按：Giovanni Battista di Paolo Mini〕致瓦洛里書。

60 一五三一年十一月二十六日貝韋努托‧德拉‧沃爾帕雅〔編按：Benvenuto della Volpaja, 1486-1532〕致米氏書。

61 一五三二年三月十五日皮翁博致米氏有言：「如你沒有教皇為你作後盾，他們會如毒蛇一般跳起來噬你了。」

62 在此，只有以後立在溫科利的聖彼得寺〔編按：即聖伯多祿鎖鏈堂（San Pietro in Vincoli）〕前的六座像了，這六座像是開始了沒有完成（《摩西》《勝利者》、兩座《奴隸》和兩座《博博利石窟》〔編按：la grotte Boboli〕）。

63 一五三二年四月六日皮翁博致米氏書。

64 編按：Alexandre de Médicis（1510-1537）。

65 屢次，克雷芒七世不得不在他的侄子，亞歷山大‧特‧梅迪契前回護米開朗基羅。皮翁博講給米氏聽，說「教皇和他侄兒的說話充滿了激烈的憤怒、可怖的狂亂，語氣是那麼嚴厲，難於引述」。（一五三三年八月十六日）

座威臨全城的要塞這件事，是證實翡冷翠對於梅迪契的屈服啊！——自那時起，米開朗基羅已準備聽受大公方面的任何處置，而在克雷茫七世薨後，他的生命，亦只是靠偶然的福，那時他竟住在翡冷翠城外。[66] 從此他不復再回到翡冷翠去了，他永遠和它訣別了。——梅迪契的家廟算是完了，它永沒完成。我們今日所謂的梅迪契墓，和米開朗基羅所幻想的，只有若干細微的關係而已。它僅僅遺下壁上裝飾的輪廓。不獨米開朗基羅沒有完成預算中的雕像和繪畫的半數[67]；且當他的學生們以後要重新覓得他的思想的痕跡而加以補充的時候，他連自己也不能說出它們當初的情況了……是這樣地放棄了他一切的計畫，他一切都遺忘了。[68]

一五三四年九月二十三日米開朗基羅重到羅馬，在那裡一直逗留到死[69]。他離開羅馬已二十一年了。在這二十一年中，他做了尤利烏斯二世墓上的三座未完成的雕像，梅迪契墓上的七座未完成的雕像，洛倫佐教堂的未完成的穿堂，聖·瑪麗·德拉·米涅瓦寺的未完成的《基督》，為巴喬·瓦洛里作的未完成的《阿波羅》。他在他的藝術與故國中喪失了他的健康、他的精力和他的信心。他失掉了他最愛的一個兄弟[70]。他失掉了他極孝的父親[71]。他寫了兩首紀念兩人的詩，和他其餘的一樣亦是未完之作，可是充滿

了痛苦與死的憧憬的熱情：

……上天把你從我們的苦難中拯救出去了。可憐我吧，我這如死一般生存著的人！……你是死在死中，你變為神明了……你不復懼怕生存與欲願的變化……（我寫到此怎

66 孔迪維記載。

67 米開朗基羅部分地雕了七座像（洛倫佐・特・烏爾比諾〔編按：即羅倫佐二世・德・梅迪奇（Lorenzo di Piero de' Medici, 1492-1519）〕、「偉大的羅倫佐」之孫〕與朱利阿諾・特・內莫爾〔編按：即Giuliano di Lorenzo de' Medici, 1479-1516；「偉大的羅倫佐」三子）的兩座墳墓、《聖母像》〔編按：即《美第奇聖母》（Medici Madonna）〕。他預定的「江河四座像」沒有開始，而「高貴的」洛倫佐〔編按：「偉大的羅倫佐」〕與他的兄弟朱利阿諾的木箱，他放棄給別人做了。

68 一五六三年三月十七日，瓦薩里問米開朗基羅，他當初想如何布置壁畫。人們甚至不知道把已塑的像放在何處，而空的壁龕中又當放入何像。受科斯梅一世〔編按：即科西莫一世・德・梅迪奇（Cosimo I de' Medici, 1519-1574）〕之命去完成這件米氏未完之作的瓦薩里與阿馬納蒂〔編按：Bartolomeo Ammannati, 1511-1592）寫信問他，可是他竟想不起來了。一五五七年八月米開朗基羅寫道：「記憶與思想已跑到我的前面，在另一世界中等我去了。」

69 一五四六年三月二十日，米開朗基羅享有羅馬士紳階級的名位。

70 指一五二八年在大疫中死亡的博納羅托。

71 一五三四年六月。

113 _ 第一部　戰鬥

能不豔羨呢?……)運命與時間原只能賜予我們不可靠的歡樂與切實的憂患,但它們不敢跨入你們的國土。沒有一些雲翳會使你們的光明陰暗;以後的時間不再對你們有何強暴的行為了,「必須」與「偶然」不再役使你們了。黑夜不會熄滅你們的光華;白日不論它如何強烈也絕不會使光華增強……我親愛的父親,由於你的死,我學習了死……死,並不如人家所信的那般壞,因為這是人生的末日,亦是到另一世界去皈依神明的第一日,永恆的第一日。在那裡,我希望,我相信我能靠了神的恩寵而重新見到你,如果我的理智把我冰冷的心從塵土的糾葛中解放出來,如果像一切德性般,我的理智能在天上增長父子間的至高的愛的話。72

人世間更無足以覊留他的東西了:藝術、雄心、溫情,任何種的希冀都不能使他依戀了。他六十歲,他的生命似乎已經完了。他孤獨著,他不復相信他的作品了;他對於「死」患著相思病,他熱望終於能逃避「生存與欲念的變化」,「時間的暴行」和「必須與偶然的專制」。

可憐!可憐!我被已經消逝的我的日子欺罔了……我等待太久了……時間飛逝而我

老了。我不復能在死者身旁懺悔與反省了……我哭泣也徒然……沒有一件不幸可與失掉

的時間相比的了……可憐！可憐！當我回顧我的已往時，我找不到一天是屬於我的！虛

妄的希冀與欲念——我此刻是認識了——把我羈絆著，使我哭、愛、激動、歎息（因為

沒有一件致命的情感為我所不識得），遠離了真理……

可憐！可憐！我去，而不知去何處；我害怕……如我沒有錯誤的話（啊！請神使我

錯誤了吧！）我看到，主啊，我看到，認識善而竟作了惡的我是犯了如何永恆的罪啊！

而我只知希望……[73]

72 詩集卷五十八。

73 詩集卷四十九。

第二部　捨棄

L'Abdication

一、愛情

在這顆殘破的心中，當一切生機全被剝奪之後，一種新生命開始了，春天重又開了鮮豔的花朵，愛情的火焰燒得更鮮明。但這愛情幾乎全沒有自私與肉感的成分。這是對於卡瓦列里的美貌的神祕的崇拜。這是對於維多利亞・科隆娜的虔敬的友誼——兩顆靈魂在神明的境域中的溝通。這是對於他的無父的侄兒們的慈愛，和對於孤苦煢獨的人們的憐憫。

米開朗基羅對於卡瓦列里的愛情確是為一班普通的思想——不論是質直的或無恥的——所不能了解的。即在文藝復興末期的義大利，它亦引起種種難堪的傳說；諷刺家拉萊廷[1]甚至把這件事做種種污辱的諷喻[2]。但是拉萊廷般的誹謗——這是永遠有的

1 編按：Arétin（1492-1557）。

2 米開朗基羅的侄孫於一六二三年第一次刊行米氏的詩集時，不敢把他致卡瓦列里的詩照原文刊入。他要令人相信這些詩是給一個女子的。即在近人的研究中，尚有人以為卡瓦列里是維多利亞・科隆娜的假名。

——決不能加諸米開朗基羅。「那些人把他們自己污濁的心地來造成一個他們的米開朗基羅。」[3]

沒有一顆靈魂比米開朗基羅的更純潔。沒有一個人對於愛情的觀念有那麼虔敬。

孔迪維曾說：「我時常聽見米開朗基羅談起愛情：在我和他那麼長久那麼親密的交誼中，我在他口中只聽到最可尊敬的言語，可以抑滅青年人的強烈的欲火的言語。」

可是這柏拉圖式的理想並無文學意味也無冷酷的氣象……米開朗基羅對於一切美的事物，總是狂熱的沉溺的，他之於柏拉圖式的愛的理想亦是如此。他自己知道這點，故他拉圖式的。為我，我不知道柏拉圖的主張；但在我和他那麼長久那麼親密的交誼中，我

有一天在謝絕他的友人賈諾蒂的邀請時說：

「當我看見一個具有若干才能或思想的人，或一個為人所不為、言人所不言的人時，我不禁要熱戀他，我可以全身付託給他，以至我不再是屬於我的了。……你們大家都是那麼富有天稟，如果我接受你們的邀請，我將失掉我的自由；你們中每個人都將分割我的一部分。即是跳舞與彈琴的人，如果他們擅長他們的藝術，我亦可聽憑他們把我擺佈！你們的作伴，不特不能使我休息、振作、鎮靜，反將使我的靈魂隨風飄零；以至幾天之後，我可以不知道死在哪個世界上。」[4]

思想言語聲音的美既然如此誘惑他，肉體的美麗將更如何使他依戀呢！

「美貌的力量於我是怎樣的刺激啊！

世間更無同等的歡樂了！」[5]

對於這個美妙的外形的大創造家——同時又是有信仰的人——一個美的軀體是神明一般的，是蒙著肉的外衣的神的顯示。好似摩西之於「熱烈的叢樹」一般，他只顫抖著走近它[6]。他所崇拜的物件於他真是一個偶像，如他自己所說的。他在他的足前匍匐膜拜；而一個偉人自願的屈服即是高貴的卡瓦列里也受不了，更何況美貌的偶像往往具有極庸俗的靈魂，如波焦[7]呢！但米開朗基羅什麼也看不見……他真正什麼也看不見麼？

——他是什麼也不願看見；他要在他的心中把已經勾就輪廓的偶像雕塑完成。

3 一五四二年十月米開朗基羅書（收信人不詳）。

4 見多納托・賈諾蒂著《對話錄》〔編按：Dialogi〕（一五四五年）。

5 詩集卷一百四十一。

6 編按：《舊約》記摩西於熱烈的叢樹中見到神的顯靈。

7 編按：Febo di Poggio。

他最早的理想的愛人，他最早的生動的美夢，是一五二二年時代的佩里尼[8]。一五三三年他又戀著波焦；一五四四年，戀著布拉奇[9]。因此，他對於卡瓦列里的友誼並非是專一的；但確是持久而達到狂熱的境界的，不獨這位朋友的美姿值得他那麼顛倒，即是他的德性的高尚也值得他如此尊重。

瓦薩里曾言：「他愛卡瓦列里甚於一切別的朋友。這是一個生在羅馬的中產者，年紀很輕，熱愛藝術；米開朗基羅為他做過一個肖像——是米氏一生唯一的畫像；因為他痛恨描畫生人，除非這人是美麗無比的時候。」

瓦爾基又說：「我在羅馬遇到卡瓦列里先生時，他不獨是具有無與倫比的美貌，而且舉止談吐亦是溫文爾雅，思想出眾，行動高尚，的確值得人家的愛慕，尤其是當人們認識他更透徹的時候。」[10]

米開朗基羅於一五三二年秋在羅馬遇見他。他寫給他的第一封信，充滿了熱情的訴白，卡瓦列里的覆信亦是十分尊嚴：

我收到你的來信，使我十分快慰，尤其因為它是出我意外的緣故；我說：出我意外，因為我不相信值得像你這樣的人寫信給我。至於稱讚我的話，和你對於我的工作表

示極為欽佩的話，我可回答你：我的為人與工作，決不能令一個舉世無雙的天才如你一般的人——我說舉世無雙，因為我不信你之外更有第二個——對一個啟蒙時代的青年說出那樣的話。可是我亦不相信你對我說謊。我相信，是的，我確信你對於我的感情，確是像你那樣一個藝術的化身者。對於一切獻身藝術愛藝術的人們所必然地感到的。我是這些人中的一個，而在愛藝術這一點上，我確是不讓任何人。我回報你的盛情，我應允

8 佩里尼〔編按：Gherardo Perini〕尤其被拉萊廷攻擊得厲害。弗萊曾發表他的若干封一五二二年時代的頗為溫柔的信：「……當我讀到你的信時，我覺得和你在一起：這是我唯一的願望啊！」他自稱為「你的如兒子一般的……」——米開朗基羅的一首抒寫離別與遺忘之苦的詩似乎是致獻給他的：「即在這裡，我的愛使我的心與生命為之歡欣。這裡，他的美眼應允助我，不久，目光卻移到別處去了。這裡，他和我關聯著，這裡他卻和我分離了。這裡，我無窮哀痛地哭，我看見他走了，不復顧我了。」

9 米開朗基羅認識卡瓦列里年餘之後才戀愛波焦〔編按：Cecchino Bracci / Francesco de Zanobi Bracci, 1528-1544〕，他是盧伊吉・德爾・里喬的朋友，米開朗基羅認識了卡瓦列里十餘年後才認識他的。他是翡冷翠的一個流成者的兒子，一五四四年時在羅馬天折了。米開朗基羅為他寫了四十八首悼詩，可說是米開朗基羅詩集中最悲愴之作。

10 見瓦爾基著《講課二篇》〔編按：Due lezzioni〕（一五四九年）。

你：我從未如愛你一般地愛過別人，我從沒有如希冀你的友誼一般希冀別人……我請你在我可以為你效勞的時候驅使我，我永遠為你馳驅。

你的忠誠的　托馬索・卡瓦列里[11]

卡瓦列里似乎永遠保持著這感動的但是謹慎的語氣。他直到米開朗基羅臨終的時候一直對他是忠誠的，他並且在場送終。米開朗基羅也永遠信任他；他是被認為唯一的影響米開朗基羅的人，他亦利用了這信心與影響為米氏的幸福與偉大服役。是他使米開朗基羅決定完成聖彼得大寺穹窿的木雕模型。是他為我們保留下米開朗基羅為穹窿構造所裝的圖樣，是他努力把它實現。而且亦是他，在米開朗基羅死後，依著他亡友的意志監督工程的實施。

但米開朗基羅對他的友誼無異是愛情的瘋狂。他寫給他無數的激動的信。他是俯伏在泥塵裡向偶像申訴。[12]他稱他「一個有力的天才，……一件靈跡，……時代的光明」；他哀求他「不要輕蔑他，因為他不能和他相比，沒有人可和他對等」。他把他的現在與未來一齊贈給他；他更說：

「這於我是一件無窮的痛苦……我不能把我的已往也贈與你以使我能服侍你更長久，

因為未來是短促的……我太老了……我相信沒有東西可以毀壞我們的友誼，雖然我出言

僭越；因為我還在你之下。[13] ……我可以忘記你的名字如忘記我藉以生存的食糧；

是的，我比較更能忘記毫無樂趣地支持我肉體的食糧，而不能忘記支持我靈魂與肉體的

你的名字……它使我感到那樣甘美甜蜜，以至我在想起你的時間內，我不感到痛苦，也

不畏懼死。[15] ——我的靈魂完全處在我把它給予的人的手中……[16] 如我必得要停止思念

他，我信我立刻會死。[17]

他贈給卡瓦列里最精美的禮物……

11 一五三三年一月一日卡瓦列里致米開朗基羅書。

12 卡瓦列里的第一封信，米開朗基羅在當天（即一五三三年一月一日）即答覆他。這封信一共留下三
份草稿。在其中一份草稿的補白中，米開朗基羅寫著「在此的確可以用為一個人獻給另一個人的事
物的名詞；但為了禮制，這封信裡可不能用」。——在此顯然是「愛情」這名詞了。

13 一五三三年一月一日米氏致卡瓦列里書。

14 一五三三年七月二十八日米氏致卡瓦列里書的草稿。

15 一五三三年七月二十八日米氏致卡瓦列里書。

16 米氏致巴爾特洛梅奧‧安焦利尼〔編按：Bartolommeo Angiolini〕書。

17 米氏致皮翁博書。

「可驚的素描，以紅黑鉛筆畫的頭像，他在教他學習素描的用意中繪成的。其次，他送給他一座『被宙斯的翅翼舉起的甘尼米』[18]，一座『提提厄斯』[19]和其他不少最完美的作品。」[20]

他也寄贈他十四行詩，有時是極美的，往往是暗晦的，其中的一部分，不久便在文學團體中有人背誦了，全個義大利都吟詠著。[21]人家說下面一首是「十六世紀義大利最美的抒情詩」[22]：

「由你的慧眼，我看到為我的盲目不能看到的光明。你的足助我擔荷重負，為我疲瘁的足所不能支撐的。由你的精神，我感到往天上飛升。我的意志全包括在你的意志中。我的思想在你的心中形成，我的言語在你喘息中吐露。孤獨的時候，我如月亮一般，只有在太陽照射它時才能見到。」[23]

另外一首更著名的十四行詩，是頌讚完美的友誼的最美的歌辭：

「如果兩個愛人中間存在著貞潔的愛情，高超的虔敬，同等的命運，如果殘酷的命運打擊一個時也同時打擊別個，如果一種精神一種意志統治著兩顆心，如果兩個肉體上的一顆靈魂成為永恆，把兩個以同一翅翼挾帶上天，如果愛神在一枝箭上同時射中了兩個人的心，如果大家相愛，如果大家不自愛，如果兩人希冀他們的快樂與幸福得有同樣

的終局，如果千萬的愛情不能及到他們的愛情的百分之一，那麼一個怨恨的動作會不會

永遠割裂了他們的關聯？」[24]

這自己的遺忘，這把自己的全生命融入愛人的全生命的熱情，並不永遠清明寧靜

的。憂鬱重又變成主宰；而被愛情控制著的靈魂，在呻吟著掙扎：

「我哭，我燃燒，我磨難自己，我的心痛苦死了……」[25]

18 編按：即希臘神話中的美少年蓋尼米德（Ganymede）。

19 編按：即希臘神話中的巨人提提俄斯（Tityos）。

20 瓦薩里記載。

21 瓦爾基把兩首公開了，以後他又在《講課二篇》中刊出。——米開朗基羅並不把他的愛情保守祕密，他告訴巴爾特洛梅奧‧安焦利尼、皮翁博。這樣的友誼一些也不令人驚奇。當布拉奇逝世時，里喬向著所有的朋友發出他的愛與絕望的呼聲：「喲！我的朋友多納托！我們的布拉奇死了。全個羅馬在哭他。米開朗基羅為我計畫他的紀念物。請你為我寫一篇祭文，寫一封安慰的信給我……我的悲苦使我失掉了理智。耐心啊！每小時內，整千的人死了。喔神！命運怎樣地改換了它的面目啊！」（一五四四年正月致多納托‧賈諾蒂書）

22 謝弗賴爾〔編按：Ludvig von Scheffler Scheffler〕言。

23 詩集卷一百〇九第十九首。

24 詩集卷四十四。

25 詩集卷五十二。

他又和卡瓦列里說：「你把我生的歡樂帶走了。」[26]

對於這些過於熱烈的詩，「溫和的被愛的主」[27]卡瓦列里卻報以冷靜的安定的感情。[28]這種友誼的誇張使他暗中難堪。米開朗基羅求他寬恕：

「我親愛的主，你不要為我的愛情憤怒，這愛情完全是奉獻給你最好的德性的；因為一個人的精神應當愛慕別個人的精神。我所願欲的，我在你美麗的姿容上所獲得的，絕非常人所能了解的。誰要懂得它應當先認識死。」[29]

當然，這愛美的熱情只有誠實的分兒。可是這熱烈的惶亂[30]而貞潔的愛情的對象，全不露出癲狂與不安的情態。

在這心力交瘁的年月之後——絕望地努力要否定他的生命的虛無而重創出他渴求的愛——幸而有一個女人的淡泊的感情來撫慰他，她了解這孤獨的迷失在世界上的老孩子，在這苦悶欲死的心魂中，她重新灌注入若干平和、信心、理智和淒涼的接受生與死的準備。

在一五三三與一五三四年間，米開朗基羅對於卡瓦列里的友誼達到了頂點[31]。一五三五年，他開始認識維多利亞‧科隆娜。

她生於一四九二年。她的父親叫做法布里齊奧·科隆納[32]，是帕利阿諾地方[33]的諸

侯，塔利亞科佐[34]親王。她的母親，阿涅斯·特·蒙泰費爾特羅[35]，便是烏爾比諾[36]親

王的女兒。她的門第是義大利最高貴的門第中之一，亦是受著文藝復興精神的薰沐最深

切的一族。十七歲時，她嫁給佩斯卡拉[37]侯爵、大將軍弗朗切斯科·特·阿瓦洛[38]。她

26 詩集卷一百〇九第十八首。

27 詩集卷一百。

28 詩集卷一百〇九第十八首。

29 詩集卷五十。

30 在一首十四行詩中，米開朗基羅要把他的皮蒙在他的愛人身上；他要成為他的鞋子，把他的腳載著去踏雪。

31 尤其在一五三三年六月至十月，當米開朗基羅回到翡冷翠，與卡瓦列里離開的時節。

32 編按：Fabrizio Colonna（c. 1450-1520）。

33 編按：即帕利亞諾（Paliano），義大利中部城市。

34 編按：Tagliacozzo，義大利中部城鎮。

35 編按：Agnês de Montefeltro（1470-1523）。

36 編按：Urbino，義大利中部城市。

37 編按：Pescara，義大利中部城市。

38 編按：Ferrante Francesco d'Avalos（1490-1525）。

愛他；他卻不愛她。她是不美的。人們在小型浮雕像上所看到的她的面貌是男性的，意志堅強的，嚴峻的：額角很高，鼻子很長很直，上唇較短，下唇微向前凸，嘴巴緊閉。認識她而為她作傳的菲洛尼科・阿利爾卡納塞奧[40]雖然措辭婉約，但口氣中也露出她是醜陋的：「當她嫁給佩斯卡拉侯爵的時候，她正努力在發展她的思想；因為她沒有美貌，她修養文學，以獲得這不朽的美，不像會消逝的其他的美一樣。」——她是對於靈智的事物抱有熱情的女子。在一首十四行詩中，她說「粗俗的感官，不能形成一種和諧以產生高貴心靈的純潔的愛，它們決不能引起她的快樂與痛苦……鮮明的火焰，把我的心昇華到那麼崇高，以至卑下的思想會使它難堪」。——實在她在任何方面也不配受那豪放而縱欲的佩斯卡拉的愛的；然而，愛的盲目竟要她愛他，為他痛苦。

她的丈夫在他自己的家裡就欺騙她，鬧得全個那不勒斯都知道，她為此感到殘酷的痛苦。可是，當他在一五二五年死去時，她亦並不覺得安慰。她遁入宗教，賦詩自遣。她度著修道院生活，先在羅馬，繼在那不勒斯[41]，但她早先並沒完全脫離社會的意思：她的尋求孤獨只是要完全沉浸入她的愛的回憶中，為她在詩中歌詠的。她和義大利的一切大作家薩多萊特[42]、貝姆博[43]、卡斯蒂廖內等都有來往，卡斯蒂廖內把他的著作《侍臣論》[44]付託給她，阿里奧斯托在他的《瘋狂的奧蘭多》[45]中稱頌她。一五三〇年，她

的十四行詩流傳於整個義大利，在當時女作家中獲得一個唯一的光榮的地位。隱在伊斯

基亞荒島[46]上，她在和諧的海中不絕地歌唱她的蛻變的愛情。

但自一五三四年起，宗教把她完全征服了。基督舊教的改革問題，在避免教派分裂

的範圍內加以澄清的運動把她鼓動了。我們不知她曾否在那不勒斯認識胡安‧特‧瓦爾

德斯[47]；但她確被錫耶納的奧基諾[48]的宣道所激動；她是皮耶特羅‧卡爾內塞基、吉貝

39 人家把許多肖像假定為米開朗基羅替維多利亞作的，其實都沒有根據。

40 編按：Filonico Alicarnasseo。

41 那時代她的精神上的導師是凡龍納地方〔編按：即維洛納（Vérone）〕的主教馬泰奧‧吉貝爾蒂
〔編按：Mattro Giberti, 1495-1543〕。他是有意改革宗教的第一人。他的祕書便是弗朗切斯科‧貝
爾尼〔編按：Francesco Berni, 1497-1535〕。

42 編按：Jacopo Sadoleto（1477-1547）。

43 編按：Pietro Bembo（1470-1547）。

44 編按：Baldassare Castiglione（1478-1528），文藝復興時期歐洲詩人，代表作《廷臣論》
（Cortegiano）。

45 編按：Ludovico Ariosto（1474-1533），義大利文藝復興時期詩人，代表作《瘋狂的奧蘭多》
（Orlando）。

46 編按：Ischia，義大利南部的火山島。

47 胡安‧特‧瓦爾德斯〔編按：Juan de Valdès, c. 1490-1541〕是西班牙王查理一昆特的親信祕書的兒
子，自一五三四年起住在那不勒斯，為宗教改革運動的領袖。許多有名的貴婦都聚集在他周圍。他
死於一五四一年，據説在那不勒斯，他的信徒共有三千數人之眾。

爾蒂、薩多萊特、雷吉納爾德·波萊[49]和改革派中最偉大的嘎斯帕雷·孔塔里尼主教們的朋友[50]；這孔塔里尼主教曾想和新教徒們建立一種適當的妥協，曾經寫出這些強有力的句子：

「基督的法律是自由的法律……凡以一個人的意志為準繩的政府不能稱之為政府；因為它在原質上便傾向於惡而且受著無數情欲的播弄。不！一切主宰是理智的主宰。他的目的在以正當的途徑引領一切服從他的人到達他們正當的目的：幸福。教皇的權威也是一種理智的權威。一個教皇應該知道他的權威是施用於自由人的。他不應該依了他的意念而指揮，或禁止，或豁免，但應該只依了理智的規律、神明的命令、愛的原則而行事。」[51]

維多利亞，是聯合著全義大利最精純的意識的這一組理想主義中的一員。她和勒內·特·費拉雷[52]與瑪格麗特·特·納瓦雷[53]們通信；以後變成新教徒的皮耶爾·保羅·韋爾傑廖[54]稱她為「一道真理的光」。——但當殘忍的卡拉法所主持的反改革運動開始時，她墮入可怕的懷疑中去了。[55]她是，如米開朗基羅一樣，一顆熱烈而又怯弱的靈魂；她需要信仰，她不能抗拒教會的權威。「她持齋、絕食、苦修，以至她筋骨之外只包裹著一層皮。」[56]她的朋友，波萊主教叫她抑制她的智慧的驕傲，因了神而忘掉她

48 奧基諾【編按：Bernardino Ochino, 1487-1564】，有名的宣道者，加波生教派的副司教，一五三九年成為瓦爾德斯的朋友，瓦氏受他的影響很多。雖然被人控告，他在那不勒斯、羅馬、威尼斯仍繼續他的大膽的宣道，他不使他受到教會的限制。一五四二年，他正要被人以路德派黨徒治罪時，自翡冷翠逃往費拉雷，又轉往日內瓦，在日內瓦他改入了新教。他是維多利亞・科隆娜的知友；在離去義大利時，他在一封親密的信裡把他的決心告訴了她。

49 編按：即雷金納德・波爾（Reginald Pole, 1500-1558），天主教坎特伯里總教區總主教。

50 皮耶特羅・卡爾內塞基【編按：Pietro Carnesecchi, 1508-1567】是克雷芒七世的祕書官，亦是瓦爾德斯的朋友與信徒，一五四六年，第一次被列入異教判罪人名單，一五六七年在羅馬被焚死。他和維多利亞・科隆娜來往甚密。嘎斯帕雷・孔塔里尼【編按：Gaspare Contarini, 1483-1542】是威尼斯的世家子，初任威尼斯、荷蘭、英國、西班牙及教皇等的大使。一五三五年，教皇保羅三世任為大主教。一五四一年被派出席北歐國際會議。他和新教徒們不洽，一方面又被舊教徒猜疑。失望歸來，一五四二年八月死於博洛尼亞。

51 亨利・索德所述。

52 編按：即法蘭西的芮內（Renée de Ferrare, 1510-1574），費拉拉公爵夫人，法國國王路易十二之女。

53 編按：即瑪格麗特・德・納瓦拉（Marguerite de Navarre, 1492-1549），法國瓦盧瓦—安古蘭王朝國王法蘭索瓦一世之姊。

54 編按：Pier Paolo Vergerio (c. 1498-1565)。

55 卡拉法【編按：Gian Pietro Carafa, 1476-1559】是基耶蒂【編按：Chieti，義大利中部城鎮】的主教，於一五二四年創造希阿廷教派【編按：Theatines】；一五二八年，在威尼斯組織反宗教改革運動團體。他初時以大主教資格，繼而在一五五五年起以教皇資格嚴厲執行新教徒的判罪事宜。

56 一五六六年，卡爾內塞基在異教徒裁判法庭供述語。

自己的存在：這樣她才稍稍重新覓得平和。[57] 她用了犧牲的精神做這一切……然而她還不止犧牲她自己！她還犧牲和她一起的朋友，她犧牲奧基諾，把他的文字送到羅馬的裁判異教徒機關中去；如米開朗基羅一般，這偉大的心靈為恐懼所震破了。她把她良心的責備掩藏在一種絕望的神祕主義中：

「你看到我處在愚昧的混沌中，迷失在錯誤的陷阱裡，肉體永遠勞動著要尋覓休息，靈魂永遠騷亂著找求平和。神要我知道我是一個毫無價值的人，要我知道一切只在基督身上。」[58]

她要求死，如要求一種解放。——一五四七年二月二十五日她死了。

在她受著瓦爾德斯與奧基諾的神祕主義薰染最深的時代，她認識米開朗基羅。這女子，悲哀的、煩悶的，永遠需要有人作她的依傍，同時也永遠需要一個比她更弱更不幸的人，使她可以在他身上發洩她心中洋溢著的母愛。她在米開朗基羅前面掩藏著她的惶亂。外表很寧靜、拘謹，她把自己所要求之於他人的平和，傳遞給米開朗基羅。他們的友誼，始於一五三五年，到了一五三八年，漸趨親密，可完全建築在神的領域內。維多利亞四十六歲；他六十三歲。她住在羅馬聖西爾韋斯德羅修院[59]中，在平喬山崗[60]之

下。米開朗基羅住在卡瓦洛崗[61]附近。每逢星期日，他們在卡瓦洛崗的聖西爾韋斯德羅教堂[62]中聚會。修士阿姆布羅焦·卡泰里諾·波利蒂[63]誦讀《聖保羅福音》，他們共同討論著。葡萄牙畫家法蘭西斯科·特·奧蘭達在他的四部繪畫隨錄[64]中，曾把這些情景留下真切的回憶。在他的記載中，嚴肅而又溫柔的友誼描寫得非常動人。

法蘭西斯科·特·奧蘭達第一次到聖西爾韋斯德羅教堂中去時，他看見佩斯卡拉侯爵夫人和幾個朋友在那裡諦聽誦讀聖書。米開朗基羅並不在場。當聖書讀畢之後，可愛

57 雷吉納爾德·波萊自英國逃出，因為他與英王亨利八世衝突之故；一五三二年他經過威尼斯，成為孔塔里尼的契友，以後被教皇保羅三世任為大主教。為人和藹柔婉，他終於屈服在反改革運動之下，把孔塔里尼派的自由思想者重新引入舊教。自一五四一至一五四四年間，維多利亞·科隆娜完全聽從他的指導──一五五四年，他又重回英國，於一五五八年死。

58 一五四三年十二月二十二日維多利亞·科隆娜致莫洛內主教書。

59 編按：cloître de San-Silvestro in Capite。

60 編按：即蘋丘（Pincio），羅馬市區的一座山丘。

61 編按：monte Cavallo。

62 編按：l'église San-Silvestro。

63 編按：Ambrogio Caterino Politi（1484-1553），義大利神學家、主教。

64 編按：Dialogues sur la Peinture。

的夫人微笑著向外國畫家說道：

「法蘭西斯科・特・奧蘭達一定更愛聽米開朗基羅的談話。」

法蘭西斯科被這句話中傷了，答道：「怎麼，夫人，你以為我只有繪畫方面的感覺嗎？」

「不要這樣多心，法蘭西斯科先生，」拉塔齊奧・托洛梅伊[65]說，「侯爵夫人的意思正是深信畫家對於一切都感覺靈敏。我們義大利人多麼敬重繪畫！但她說這句話也許是要使你聽米開朗基羅談話時格外覺得快樂。」

法蘭西斯科道歉了。侯爵夫人和一個僕人說：

「到米開朗基羅那邊去，告訴他說我和托洛梅伊先生在宗教儀式完畢後留在這教堂裡，非常涼快；如果他願耗費若干時間，將使我們十分快慰……但，」她又說，因為她熟知米開朗基羅的野性，「不要和他說葡萄牙人法蘭西斯科・特・奧蘭達也在這裡。」

在等待僕人回來的時候，他們談著用何種方法把米開朗基羅於他不知不覺中引上繪畫的談話；因為如果他發覺了他們的用意，他會立刻拒絕繼續談話。

「那時靜默了一會。有人叩門了。我們大家都恐怕大師不來，既然僕人回來得那麼快。但米開朗基羅那天正在往聖西爾韋斯德羅的路上來，一面和他的學生烏爾比諾在談

哲學。我們的僕人在路上遇到了他把他引來了，這時候便是他站在門口。侯爵夫人站起來和他立談了長久，以後才請他坐在她和托洛梅伊之間。」

法蘭西斯科‧特‧奧蘭達坐在他旁邊；但米開朗基羅一些也不注意他──這使他大為不快；法蘭西斯科憤憤地說：

「真是，要不使人看見的最可靠的方法，便是直站在這個人的面前。」

米開朗基羅驚訝起來，望著他，立刻向他道歉，用著謙恭的態度：

「寬恕我，法蘭西斯科先生，我沒有注意到你，因為我一直望著侯爵夫人。」

侯爵夫人稍稍停了一下，用一種美妙的藝術，開始和他談著種種事情；談話非常婉轉幽密，一些也不涉及繪畫。竟可說一個人攻一座防守嚴固的城，圍攻的時候頗為艱難，同時又是用了巧妙的藝術手腕；米開朗基羅似一個被圍的人，孔武有力，提防得很周密，到處設了守壘、吊橋、陷坑。但是侯爵夫人終於把他戰敗了。實在，沒有人能夠抵抗她。

「那麼，」她說，「應得承認當我們用同樣的武器，即策略，去攻襲米開朗基羅

65 編按：Lattanzio Tolomei。

時，我們永遠是失敗的。托洛梅伊先生，假若要他開不得口，而讓我們來說最後一句話，那麼，我們應當和他談訟案，教皇的敕令，或者……繪畫。」

這巧妙的轉紐把談鋒轉到藝術的領土中去了。維多利亞用虔誠的態度去激動米開朗基羅，他居然自告奮勇地開始討論虔敬問題了。

「我不大敢向你作這麼大的要求，」侯爵夫人答道，「雖然我知道你在一切方面都聽從抑強扶弱的救主的教導……因此，認識你的人尊重米開朗基羅的為人更甚於他的作品，不比那般不認識你的人稱頌你的最弱的部分，即你雙手作出的作品。但我亦稱譽你屢次置身場外，避免我們的無聊的談話，你並不專畫那些一向你請求的王公卿相達官貴人，而幾乎把你的一生全獻給一件偉大的作品。」

米開朗基羅對於這些恭維的話，謙虛地遜謝，乘機表示他厭惡那些多言的人與有閑的人──諸侯或教皇──自以為可把他們的地位壓倒一個藝術家，不知盡他的一生還不及完成他的功業。

接著，談話又轉到藝術的最崇高的題材方面去了，侯爵夫人以含有宗教嚴肅性的態度討論著。為她，和為米開朗基羅一樣，一件藝術品無異是信心的表現。

「好的畫，」米開朗基羅說，「迫近神而和神結合……它只是神的完美的抄本，神

的畫筆的陰影，神的音樂，神的旋律……因此，一個畫家成為偉大與巧妙的大師還是不夠。我想他的生活應當是純潔的、神聖的，使神明的精神得以統治他的思想……」[66]

這樣，我想他的生活應當是純潔的、神聖的，使神明的精神得以統治他的思想……這樣，他們在聖西爾韋斯德羅教堂裡，在莊嚴寧靜的會話中消磨日子，有時候，朋友們更愛到花園裡去，如法蘭西斯科‧特‧奧蘭達所描寫的：「坐在石凳上，旁邊是噴泉，上面是桂樹的蔭蔽，牆上都是碧綠的蔓藤。」在那裡他們憑眺羅馬，全城展開在他們的腳下。[67]

可惜這些美妙的談話並不能繼續長久。佩斯卡拉侯爵夫人所經受的宗教苦悶把這些談話突然止了。一五四一年，她離開羅馬，去幽閉在奧爾維耶托，[68]繼而是維泰爾貝地方[69]的修院中去。

66 見《羅馬城繪畫錄》第一卷。

67 見前書第三卷。他們談話的那天，教皇保羅三世的姪子奧克塔韋‧法爾內塞〔編按：Octave Farnèse, 1524-1586〕娶亞歷山大‧特‧梅迪契的寡婦為妻。那次有盛大的儀仗——十二駕古式車——在納沃內廣場〔編按：Navone〕上經過，全城的民眾都去觀光。米開朗基羅和幾個朋友躲在平和的聖西爾韋斯德羅教堂中。

68 編按：Orvieto，義大利西南部城市。

69 編按：Viterbe。

「但她時常離開維泰爾貝回到羅馬來，只是為要訪問米開朗基羅。他為她的神明的心地所感動了，她使他的精神獲得安慰。他收到她的許多信，都充滿著一種聖潔的溫柔的愛情，完全像這樣一個高貴的心魂所能寫的。」[70]

「依了她的意念，他做了一個裸體的基督像，離開了十字架，如果沒有兩個天使扶掖會倒下地去的樣子。聖母坐在十字架下面哭泣著，張開著手臂，舉向著天[71]。──為了對於維多利亞的愛情，米開朗基也畫了一個十字架上的基督像，不是死的，但是活著，面向著他的在天之父喊著『Eli? Eli.』。肉體並不顯得癱瘓的樣子；它痙攣著在最後的痛苦中掙扎。」

現藏法國盧浮宮與英國不列顛博物館的兩張《復活》[72]，也許亦是受著維多利亞影響的作品。──在盧浮宮的那張，力士式的基督奮激地推開墓穴的石板；他的雙腿還在泥土中，仰著首，舉著臂，他在熱情的激動中迫向著天，這情景令人回想起《奴隸》。回到神座旁邊去！離開這世界，這為他不屑一顧的惶亂的人群！終於，終於，擺脫了這無味的人生！……──不列顛博物館中的那張素描比較寧靜，基督已經出了墳墓：他的堅實的軀幹在天空翱翔；手臂交叉著，頭往後仰著，眼睛緊閉如在出神，他如日光般上升到光明中去。

這樣的，維多利亞為米開朗基羅在藝術上重新打開信仰的門戶。更進一步，她鼓勵起米開朗基羅的天才，為對於卡瓦列里的愛情所激醒的。[73] 她不獨使米開朗基羅在他對

70 孔迪維記載。──實在說來，這些並不是我們所保留著的維多利亞的信，那些信當然是高貴的，但稍帶冷淡。──應該要想到她的全部通信，我們只保留著五封：一封是從奧爾維耶托發出的，一封是從維泰爾貝發的，三封是從羅馬發的（一五三九至一五四一年間）。

71 這幅畫是米開朗基羅以後所作的許多《哀悼基督》的第一幅像，也是感應這些作品的像⋯⋯一五五〇至一五五五年間的《基督下十字架》（編按：即《佛羅倫斯聖殤》（Florence Pietà））；一五六三年的《龍丹尼尼的哀悼基督》（編按：即《隆達尼尼聖殤》（Rondanini Pietà））；一五五五至一五六〇年間的《帕萊斯特里納的哀悼基督》（編按：即《帕烈斯提納聖殤》（Palestrina Pietà））。

72 編按：Résurrection。

73 那時候，米開朗基羅開始想發刊他的詩選。他的朋友盧伊吉·德爾·里喬與多納托·賈諾蒂為他的詩集付梓；米開朗基羅把他的詩加以選擇；他的朋友們替他重抄。但一五四六年里喬之死與一五四七年維多利亞之死使他又不關切這付印事，他似乎認為這是一種無聊的虛榮。因此，他的詩除了一小部分外，在他生時並沒印行。當代的大作曲家把他的十四行詩譜成音樂。米開朗基羅受著但丁的感應極深。他對於古拉丁詩人亦有深切的認識，但他的情操完全是柏拉圖式的理想主義，這是他的朋友們所公認的。

於宗教的暗晦的感覺中獲得不少指示：她尤其給他一個榜樣，在詩歌中唱出宗教的熱情。維多利亞的《靈智的十四行詩》便是他們初期友誼中的作品。她一面寫，一面寄給她的朋友。

他在這些詩中感到一種安慰、一種溫柔、一種新生命。他給她唱和的一首十四行表示他對她的感激：

「幸福的精靈，以熱烈的愛情，把我垂死衰老的心保留著生命，而在你的財富與歡樂之中，在那麼多的高貴的靈魂中，只抬舉我一個——以前你是那樣地顯現在我眼前，此刻你又這樣地顯現在我心底，為的要安慰我。……因此，受到了你慈悲的思念，你想起在憂患中掙扎的我，我為你寫這幾行來感謝你。如果說我給你的可憐的繪畫已足為你賜與我的美麗與生動的創造的答報，那將是僭越與羞恥了。」[74]

一五四四年夏，維多利亞重新回到羅馬，居住在聖安娜修院[75]中，一直到死。米開朗基羅去看她。她熱情地想念他，她想使他的生活變得舒服些有趣些，她暗地裡送他若干小禮物。但這猜疑的老人，「不願收受任何人的禮物」[76]，甚至他最愛的人們亦不能使他破例，他拒絕了她的饋贈。

她死了，他看著她死了。他說下面的幾句，足以表明他們貞潔的愛情保守拘謹到如

何程度：

「我看著她死，而我沒有吻她的額與臉如我吻她的手一樣，言念及此，真是哀痛欲絕！」[77]

「維多利亞之死，」據孔迪維說，「使他癡呆了很久；他彷彿失去了一切知覺。」

「她為我實在是一件極大的財寶，」以後他悲哀地說，「死奪去了我的一個好友。」

他為她的死寫了兩首十四行詩。一首是完全感染柏拉圖式思想的，表示他的狂亂的理想主義，彷如一個給閃電照耀著的黑夜。米開朗基羅把維多利亞比做一個神明的雕塑家的錘子，從物質上矸煉出崇高的思想：

74 一五五一年三月七日，米開朗基羅寫給給法圖奇的信中有言：「十餘年前，她送給我一本羊皮小冊，其中包含著一百〇三首十四行詩，她在維泰爾貝寄給我的四十首還不在內。我把它們一起裝訂成冊……我也保有她的許多信，為她自奧爾維耶托與維泰爾貝兩地寫給我的。」

75 瓦薩里記載。——有一時，他和他最好的一個朋友盧伊吉·德爾·里喬齟齬，因為他送了他禮物之故。米氏寫信給他說：「你的極端的好意，比你偷盜我更使我難堪。朋友之中應該要平等，如果一個給得多些，一個給得少些，那麼兩人便要爭執起來了。」

76 編按：cloître Santa Anna。

77 孔迪維記載。

「我的粗笨的錘子，把堅硬的岩石有時斫成一個形象，有時斫成另一個形象，這是由手執握著、指揮著的。錘子從手那裡受到動作，它被一種不相干的力驅使著。但神明的錘子，卻是以它唯一的力量，在天國中創造它自己的美和別的一切的美。沒有一柄別的錘子能夠不用錘子而自行創造的；只有這一柄使其他的一切賦有生氣。因為錘子舉得高，故錘擊的力量愈強。所以，如果神明的錘手能夠助我，他定能引我的作品到達美滿的結果。迄今為止，在地上，只有她一個。」[78]

另一首十四行更溫柔，宣示愛情對於死的勝利：

「當那個曾使我屢屢愁歎的她離棄了世界，離棄了她自己，在我眼中消滅了的時候，『自然』覺得羞恥，而一切見過她的人哭泣！——但死啊，你今日且慢得意，以為你把太陽熄滅了！因為愛情是戰勝了，愛情使她在地下、在天上、在聖者旁邊再生了。可惡的死以為把她德性的回聲掩蔽了，以為把她靈魂的美抑滅了。她的詩文的表示正是相反：它們把她照耀得更光明；死後，她竟征服了天國。」[79]

在這嚴肅而寧靜的友誼中[80]，米開朗基羅完成了他最後的繪畫與雕塑的大作：《最後之審判》，保利內教堂[81]壁畫，與——尤利烏斯二世陵墓。

當米開朗基羅於一五三四年離開翡冷翠住在羅馬的時候，他想，因了克雷芒七世之死擺脫了一切工作，他終於能安安靜靜完成尤利烏斯二世的陵墓了，以後，他良心上的重負卸掉之後，可以安靜地終了他的殘生。但他才到羅馬，又給他的新主人把他牽繫住了。

「保羅三世召喚他，要他供奉他。……米開朗基羅拒絕了，說他不能這樣做；因為他以契約的關係，受著烏爾比諾大公的拘束，除非他把尤利烏斯二世的陵墓完成之後。

81 編按：指梵蒂岡宗座宮內的保祿小堂（Cappella Paolina），米開朗基羅在保祿小堂有兩幅溼壁畫作品（詳見注101）。

80 米開朗基羅對於維多利亞‧科隆娜的友誼並不是唯一的熱情。米開朗基羅真是多麼需要被理想化啊！——在一五三五與一五四六年間，正在米開朗基羅與維多利亞友誼密切的時候，他愛了一個「美麗的與殘忍的」女人——他稱之為「我的敵對的太太」——他熱烈地愛她，在她面前變得怯弱了，他幾乎為了她犧牲他的永恆的幸福。他為這場愛情所苦，她玩弄他。她和別的男子賣弄風情，刺激他的嫉妒。他終於恨她了。他祈求命運把她變得醜陋而為了他顛倒，使他不愛她，以至她也為之痛苦。大願意說出這一點，恐怕要把米開朗基羅理想化了。

79 詩集卷一百。

78 詩集卷一百○一。

於是教皇怒道：『三十年以來我懷有這個願望；而我現在成了教皇，反不能滿足我的願望麼？我將撕掉那契約，無論如何，我要你侍奉我。』」[82]

米開朗基羅又想逃亡了。

「他想隱遁到傑內[83]附近的一所修院中去，那裡的阿萊里亞[84]主教是他的朋友，也是尤利烏斯二世的朋友。他或能在那邊方便地做完他的作品。他亦想起避到烏爾比諾地方，那是一個安靜的居處，亦是尤利烏斯二世的故鄉；他想當地的人或能因懷念尤利烏斯之故而善視他。他已派了一個人去，到那裡買一所房子。」[85]

但，正當決定的時候，意志又沒有了；他顧慮他的行動的後果，他以永遠的幻夢，永遠破滅的幻夢來欺騙自己：他妥協了。他重新被人牽繫著，繼續擔負著繁重的工作，直到終局。

一五三五年九月一日，保羅三世的一道敕令，任命他為聖彼得的建築繪畫雕塑總監。自四月起，米開朗基羅已接受《最後之審判》的工作。[86]自一五三六年四月至一五四一年十一月止，即在維多利亞逗留羅馬的時期內，他完全經營著這件事業。即在這件工作的過程中，在一五三九年，老人從台架上墮下，腿部受了重傷，「又是痛楚又是憤怒，他不願給任何醫生診治」。[87]他瞧不起醫生，當他知道他的家族冒昧為他延醫的時

候，他在信札中表示一種可笑的惶慮。

「幸而他墮下之後，他的朋友、翡冷翠的巴喬·隆蒂尼[88]是一個極有頭腦的醫生，又是對於米開朗基羅十分忠誠的，他哀憐他，有一天去叩他的屋門。沒有人接應，他上樓，挨著房間去尋，一直到了米開朗基羅睡著的那間。米氏看見他來，大為失望。但巴喬再也不願走了，直到把他醫愈之後才離開他。」[89]

像從前尤利烏斯二世一樣，保羅三世來看他作畫，參加意見。他的司禮長切塞納[90]伴隨著他，教皇徵詢他對於作品的意見。據瓦薩里說，這是一個非常迂執的人，宣稱

82 瓦薩里記載。
83 編按：即熱那亞（Gênes），義大利第六大城市。
84 編按：Aleria。
85 孔迪維記載。
86 這幅巨大的壁畫把西斯廷教堂入口處的牆壁全部掩蔽了，在一五三三年時克雷芒七世已有這個思念。
87 瓦薩里記載。
88 編按：Baccio Rontini。
89 瓦薩里記載。
90 編按：Biagio da Cesena（1463-1544）。

在這樣莊嚴的一個場所，表現那麼多的猥褻的裸體是大不敬；這是，他說，配裝飾浴室或旅店的繪畫。米開朗基羅憤慨之餘，待切塞納走後，憑了記憶把他的肖像畫在圖中；他把他放在地獄中，畫成判官米諾斯的形象，在惡魔群中給毒蛇纏住了腿。切塞納到教皇前面去訴說。保羅三世和他開玩笑地說：「如果米開朗基羅把你放在監獄中，我還可設法救你出來；但他把你放在地獄裡，那是我無能為力了；在地獄裡是毫無挽救的了。」[91]

可是對於米開朗基羅的繪畫認為猥褻的不止切塞納一人。義大利正在提倡貞潔運動；且那時距韋羅內塞因為作了《西門家的盛宴》[92] 一畫而被人向異教法庭控告的時節也不遠了。[93]不少人士大聲疾呼說是有妨風化。叫囂最厲害的要算是拉萊廷了。這個淫書作家想給貞潔的米開朗基羅以一頓整飭端方的教訓。[94]他寫給他一封無恥的信。他責備他「表現使一個娼家也要害羞的東西」，他又向異教法庭控告他大不敬的罪名。「因為，」他說，「破壞別人的信心較之自己的不信仰犯罪尤重。」他請求教皇毀滅這幅壁畫。他在控訴狀中說他是路德派的異教徒；末了更說他偷盜尤利烏斯二世的錢。[95]這封信[96]把米開朗基羅靈魂中最深刻的部分——他的虔敬、他的友誼、他的愛惜榮譽的情操——都污辱了，對於這一封信，米開朗基羅讀的時候不禁報以輕蔑的微笑，可

也不禁憤懣地痛哭，他置之不答。無疑地他彷彿如想起某些敵人般地想：「不值得去打擊他們；因為對於他們的勝利是無足重輕的。」——而當拉萊廷與切塞納兩人對於《最後之審判》的見解漸漸占得地位時，他也毫不設法答覆，也不設法阻止他們。他什麼也不說，當他的作品被視為「路德派的穢物」的時候[97]。他什麼也不說，當保羅四世要把

91 瓦薩里記載。

92 編按：Cène chez Simon。

93 一五七三年六月間事。——韋羅內塞〔編按：Paul Véronèse, 1528-1588〕老老實實把《最後之審判》做為先例，辯護道：「我承認這是不好的；但我仍堅執我已經說過的話，為我，依照我的大師們給我的榜樣是一件應盡的責任。」——「那麼你的大師們做過什麼？也許是同樣的東西吧？」——「米開朗基羅在羅馬，教皇御用的教堂內，把吾主基督，他的母親，聖約翰，聖彼得和天庭中的神明及一切人物都以裸體表現，看那聖母瑪麗亞，不是在任何宗教所沒有令人感應到的姿勢中麼？……」

94 這是一種報復的行為。拉萊廷曾屢次向他要索藝術品；甚至他覥顏為米開朗基羅設計一張《最後之審判》的圖稿。米開朗基羅客客氣氣拒絕了這獻計，而對於他索要禮物的請求裝作不聞。因此，拉萊廷要顯一些本領給米開朗基看，讓他知道瞧不起他的代價。

95 信中並侵及無辜的蓋拉爾多‧佩里尼與托馬索‧卡瓦列里等（米氏好友，見前）。

96 這封無恥的信，末了又加上一句含著恐嚇的話，意思還是要脅他送他禮物。

97 一五四九年有一個翡冷翠人這麼說。

他的壁畫除下的時候[98]。他什麼也不說，當達涅爾·特·沃爾泰雷受了教皇之命來把他的英雄們穿上褲子的時候。——人家詢問他的意見。他怒氣全無地回答，譏諷與憐憫的情緒交混著：「告訴教皇，說這是一件小事情，容易整頓的。只要聖下也願意把世界整頓一下：整頓一幅畫是不必費多大心力的。」——他知道他是在怎樣一種熱烈的信仰中完成這件作品的，在和維多利亞·科隆娜的宗教談話的感應，在這顆潔白無瑕的靈魂的掩護下。要去向那些污濁的猜度與下流的心靈辯白他在裸體人物上所寄託的英雄思想，他會感到恥辱。

當西斯廷的壁畫完成時，米開朗基羅以為他終於能夠完成尤利烏斯二世的紀念物了[100]。但不知足的教皇還逼著七十歲的老人作保利內教堂的壁畫[101]。他還能動手做預定的尤利烏斯二世墓上的幾個雕像已是僥倖的事了。他和尤利烏斯二世的繼承人，簽訂第五張亦是最後一張的契約。根據了這張契約，他交付出已經完工的雕像[102]，出資雇用兩個雕塑家了結陵墓：這樣，他永遠卸掉了他的一切責任了。

他的苦難還沒有完呢，尤利烏斯二世的後人不斷地向他要求償還他們以前他收受的錢。教皇令人告訴他不要去想這些事情，專心於保利內教堂的壁畫。他答道：

「但是我們是用腦子不是用手作畫的啊！不想到自身的人是不知榮辱的。」；所以只要

我心上有何事故，我便做不出好東西……我一生被這陵墓聯繫著；我為了要在利奧十世與克雷芒七世之前爭得了結此事以至把我的青春葬送了；我的太認真的良心把我毀滅無餘。我的命運要我如此！我看到不少的人每年進款達三二千金幣之巨；而我，受盡了艱苦，終於是窮困。人家還當我是竊賊！……在人前——我不說在神前——我自以為是一

98　一五九六年，克雷芒八世要把《最後之審判》塗掉。

99　一五五九年事。——達涅爾‧特‧沃爾泰雷〔編按：Daniel de Volterre, c. 1509-1566〕把他的修改工作稱作「穿褲子」。他是米開朗基羅的一個朋友。另一個朋友，雕塑家阿馬納蒂，批斥這些裸體表現為猥褻。因此，在這件事情上，米氏的信徒們也沒有擁護他。

100　《最後之審判》的開幕禮於一五四一年十二月二十五日舉行。義大利、法國、德國、佛蘭德各處都有人來參加。

101　這些壁畫包括《聖保羅談話》〔編按：即《保祿的皈依》（The Conversion of Saul）〕《聖彼得上十字架》〔編按：即《伯多祿被倒釘十字架》（The Crucifixion of St. Peter）〕等。米氏開始於一五四二年，在一五四四年與一五四六年中因兩場病症中止了若干時，到一五四九至一五五〇年間才勉強完成。瓦薩里說：「這是他一生所作的最後的繪畫，而且費了極大的精力；因為繪畫，尤其是壁畫，對於老人是不相宜的。」

102　最初是《摩西》與兩座《奴隸》；但後來米開朗基羅認為《奴隸》不再適合於這個減縮的建築，故又塑了《行動生活》〔編按：Vie active〕與《冥想生活》〔編按：Vie contemplative〕以代替。

個誠實之士；我從未欺騙過他人……我不是一個竊賊，我是一個翡冷翠的紳士，出身高貴……當我必得要在那些混蛋前面自衛時，我變成瘋子了！……」

為應付他的敵人起見，他把《行動生活》與《冥想生活》二像親手完工了。雖然契約上並不要他這麼做。

一五四五年正月，尤利烏斯二世的陵墓終於在溫科利的聖彼得寺落成了。原定的美妙的計畫在此存留了什麼？——《摩西》原定只是一座陪襯的像，在此卻成為中心的雕像。一個偉大計畫的速寫！

至少，這是完了。米開朗基羅在他一生的惡夢中解放了出來。

103

二、信心

維多利亞死後，他想回到翡冷翠，把「他的疲勞的筋骨睡在他的老父旁邊」[1]。當他一生侍奉了幾代的教皇之後，他要把他的殘年奉獻給神。也許他是受著女友的鼓勵，要完成他最後的意願。一五四七年一月一日，維多利亞‧科隆娜逝世前一月，他奉到保羅三世的敕令，被任為聖彼得大寺的建築師兼總監。他接受這委任並非毫無困難；且亦不是教皇的堅持才使他決心承允在七十餘歲的高年去負擔他一生從未負擔過的重任。他認為這是神的使命，是他應盡的義務：

「許多人以為——而我亦相信——我是由神安放在這職位上的，」他寫道，「不論我是如何衰老，我不願放棄它；因為我是為了愛戴神而服務，我把一切希望都寄託在他身上。」[2]

1 一五五二年九月十九日米開朗基羅致瓦薩里書。
2 一五五七年七月七日米氏致他的侄兒利奧那多書。

對於這件神聖的事業，任何薪給他不願收受。

在這椿事情上，他又遇到了不少敵人：第一是桑迦羅一派[3]，如瓦薩里所說的，此外還有一切辦事員、供奉人、工程承造人，被他揭發出許多營私舞弊的劣跡，而桑迦羅對於這些卻假作癡聾不加聞問。「米開朗基羅，」瓦薩里說，「把聖彼得從賊與強盜的手中解放了出來。」

反對他的人都聯絡起來。首領是無恥的建築師南尼·迪·巴喬·比焦[4]，為瓦薩里認為盜竊米開朗基羅而此刻又想排擠他的。人們散布謊言，說米開朗基羅對於建築是全然不懂的，只是浪費金錢，弄壞前人的作品。聖彼得大寺的行政委員會也加入攻擊建築師，於一五五一年發起組織一個莊嚴的查辦委員會，即由教皇主席；監察人員與工人都來控告米開朗基羅，薩爾維亞蒂與切爾維尼兩個主教又袒護著那些控訴者。[5]米開朗基羅簡直不願申辯：他和切爾維尼主教說：「我並沒有把我所要做的計畫通知你，或其他任何人的義務。你的事情是監察經費的支出。其他的事情與你無干。」[6]——他的不改性的驕傲從來不答應把他的計畫告訴任何人。他回答那些怨望的工人道：「你們的事情是泥水工、斫工、木工、做你們的事，執行我的命令。至於要知道我思想些什麼，你們永不會知道；因為這是有損我的尊嚴的。」[7]

他這種辦法自然引起許多仇恨，而他如果沒有教皇們的維護，他將一刻也抵擋不住那些怨毒的攻擊[8]。因此，當尤利烏斯三世崩後，切爾維尼主教登極承繼皇位的時候，他差不多要離開羅馬了[9]。但新任教皇瑪律賽魯斯二世登位不久即崩，保羅四世承繼了

3 這是安東尼奧・達・桑迦羅〔編按：Antonio da Sangallo il Giovane, 1484-1546〕，一五三七年至一五四六年他死時為止，一直是聖彼得的總建築師。他一向是米開朗基羅的敵人，因為米氏對他不留餘地。為了教皇宮區內的城堡問題，他們兩人曾處於極反對的地位，終於米氏把桑迦羅的計畫取消了。後來在建造法爾內塞宮邸〔編按：Palazzo Farnese〕時，桑迦羅已造到二層樓，一五四九年米氏在補成時又把他原來的圖樣完全改過。

4 編按：Nanni di Baccio Bigio（1507-1568）。

5 切爾維尼主教〔編按：Marcello Cervini, 1501-1555〕即未來的教皇瑪律賽魯斯二世〔編按：即教宗瑪策祿二世（Pope Marcello II）〕。

6 據瓦薩里記載。

7 據博塔里〔編按：Bottari〕記載。

8 一五五一年調查委員會末次會議中，米開朗基羅轉向著委員會主席尤利烏斯三世說：「聖父，你看，我掙得了什麼！如果我所受的煩惱無裨我的靈魂，我便白費了我的時間與痛苦。」──愛他的教皇，舉手放在他的肩上，說道：「靈魂與肉體你我都掙得了。不要害怕！」（據瓦薩里記載）

9 教皇保羅三世死於一五四九年十一月十日；和他一樣愛米開朗基羅的尤利烏斯三世在位的時間是一五五〇年二月八日至一五五五年三月二十三日。一五五五年五月九日，切爾維尼大主教被選為教皇，名號為瑪律賽魯斯二世。他登極只有幾天：一五五五年五月二十三日保羅四世承繼了他的皇位。

他。最高的保護重新確定之後，米開朗基羅繼續奮鬥下去。他以為如果放棄了作品，他的名譽會破產，他的靈魂會墮落。他說：

「我是不由自主地被任做這件事情的。八年以來，在煩惱與疲勞中間，我徒然掙扎。此刻，建築工程已有相當的進展，可以開始造穹窿的時候，若我離開羅馬，定將使作品功虧一簣；這將是我的大恥辱，亦將是我靈魂的大罪孽。」[10]

他的敵人們絲毫不退讓；而這種鬥爭，有時竟是悲劇的。一五六三年，在聖彼得工程中，對於米開朗基羅最忠誠的一個助手，加埃塔[11]被抓去下獄，誣告他竊盜；他的工程總管切薩雷[12]又被人刺死了。米開朗基羅為報復起見，便任命加埃塔代替了切薩雷的職位。行政委員會把加埃塔趕走，任命了米開朗基羅的敵人南尼·迪·巴喬·比焦。米開朗基羅大怒，不到聖彼得視事了。於是人家散放流言，說他辭職了；而委員會迅又委任南尼去代替他，南尼亦居然立刻做起主人來。他想以種種方法使這八十八歲的病危的老人灰心。可是他不識得他的敵人。米開朗基羅立刻去見教皇；他威嚇說如果不替他主張公道他將離開羅馬。他堅持要作一個新的偵查，證明南尼的無能與謊言，把他驅逐[13]。這是一五六三年九月，他逝世前四個月的事情。——這樣，直到他一生的最後階段，他還須和嫉妒與怨恨爭鬥。

可是我們不必為他抱憾。他知道自衛;即在臨死的時光,他還能夠,如他往昔和他的兄弟所說的,獨個子「把這些獸類裂成齏粉」。

在聖彼得那件大作之外,還有別的建築工程占據了他的暮年,如京都大寺[14]、聖瑪里亞·德利·安吉利教堂[15]、翡冷翠的聖洛倫佐教堂[16]、皮亞門[17],尤其是翡冷翠人的

10 ─ 一五五五年五月十一日米氏致他的侄利奧那多書。一五六〇年,受著他的朋友們的批評,他要求「人們答應卸掉他十七年來以教皇之命而且義務地擔任的重負」。─ 但他的辭職未被允准,教皇保羅四世下令重新授予他一切權宜。─ 那時他才決心答應卡瓦列里的要求,把穹窿的木型開始動工。至此為止,他一直把全部計畫隱瞞著,不令任何人知道。

11 編按:Pier Luigi Gaeta。

12 編按:Cesare da Casteldurante。

13 米開朗基羅逝死後翌日,南尼馬上去請求科斯梅大公〔編按:即科西莫一世·德·梅迪奇〕,要他任命他繼任米氏的職位。

14 米開朗基羅沒有看見屋前盤梯的完成。京都大寺〔編按:即羅馬的卡比托利歐廣場(Piazza del Campidoglio)〕的建築在十七世紀時才完工的。

15 關於米開朗基羅的教堂,今日毫無遺跡可尋。它們在十八世紀都重建過了。

16 編按:即天使與殉教者聖母大殿(Santa Maria degli Angeli e dei Martiri),位於羅馬。

17 編按:即庇亞門(Porta Pia),位於羅馬。人們把教堂用白石建造,而並非如米開朗基羅原定的用木材建造。

聖喬凡尼教堂[18]，如其他作品一樣是流產的。

翡冷翠人曾請求他在羅馬建造一座本邦的教堂；即是科斯梅大公[19]自己亦為此事寫了一封很恭維的信給他；而米開朗基羅受著愛鄉情操的激勵，也以青年般的熱情去從事這件工作。[20]他和他的同鄉們說：「如果他們把他的圖樣實現，那麼即是羅馬人、希臘人也將黯然無色了。」——據瓦薩里說，這是他以前沒有說過以後亦從未說過的言語；因為他是極謙虛的。翡冷翠人接受了圖樣，絲毫不加改動。米開朗基羅的一個友人，蒂貝廖·卡爾卡尼[21]在他的指導之下，做了一個教堂的木型：——「這是一件稀世之珍的藝術品，人們從未見過同樣的教堂，無論在美，在富麗，在多變方面。人們開始建築，花了五千金幣。以後，錢沒有了，便那麼中止了，米開朗基羅感著極度強烈的悲痛。」[22]教堂永遠沒有造成，即是那木型也遺失了。

這是米開朗基羅在藝術方面的最後的失望。他垂死之時怎麼能有這種幻想，說剛剛開始的聖彼得寺會有一天實現，而他的作品中居然會有一件永垂千古？他自己，如果是可能的話，他就要把它們毀滅。他的最後一件雕塑翡冷翠大寺的《基督下十字架》，表示他對於藝術已到了那麼無關心的地步。他的所以繼續雕塑，已不是為了藝術的信心，而是為了基督的信心，而是因為「他的力與精神不能不創造」。[23]但當他完成了他的作

品時，他把它毀壞了[24]。「他將完全把它毀壞，假若他的僕人安東尼奧不請求賜給他的話。」[25]

這是米開朗基羅在垂死之年對於藝術的淡漠的表示。

自維多利亞死後，再沒有任何壯闊的熱情燭照他的生命了。愛情已經遠去⋯

18 編按：即佛羅倫斯聖若望聖殿（Basilica di San Giovanni Battista dei Fiorentini），位於羅馬。

19 編按：即科西莫一世・德・梅迪奇（Cosimo I de' Medici, 1519-1574），梅迪奇家族第一代托斯卡納大公。

20 一五五九至一五六○年間。

21 編按：Tiberio Calcagni（1532-1565）。

22 瓦薩里記載。

23 一五五三年，他開始這件作品，他的一切作品中最動人的；因為它是最親切的：人們感到他在其中只談到他自己，他痛苦著，把自己整個地沉入痛苦之中。此外，似乎那個扶持基督的老人，臉容痛苦的老人，即是他自己的肖像。

24 一五五五年事。

25 蒂貝廖・卡爾卡尼從安東尼奧那裡轉買了去，又請求米開朗基羅把它加以修補。米開朗基羅答應了，但他沒有修好便死了。

「愛的火焰沒有遺留在我的心頭，最重的病（衰老）永遠壓倒最輕微的……我把靈魂的翅翼折斷了。」26

他喪失了他的兄弟和他的最好的朋友。盧伊吉·德爾·里喬死於一五四六年，皮翁博死於一五四七年，他的兄弟喬凡·西莫內死於一五四八年。他和他的最小的兄弟西吉斯蒙多一向沒有什麼來往，亦於一五五五年死了。他把他的家庭之愛和暴烈的情緒一齊發洩在他的侄子——孤兒——們身上，他的最愛的兄弟博納羅托的孩子們身上。他們是一男一女，男的即利奧那多27，女的叫切卡28。米開朗基羅把切卡送入修道院，供給她衣食及一切費用，他亦去看她；而當她出嫁時29，他給了她一部分財產做為奩資。30——他親自關切利奧那多的教育，他的父親逝世時他只有九歲，冗長的通信，令人想起貝多芬與其侄兒的通信，表示他如何嚴肅地盡了他父輩的責任31。這也並非沒有時時發生的暴怒。利奧那多常常試煉他的伯父的耐性；而這耐性是極易消耗的。青年的惡劣的字跡已足使米開朗基羅暴跳。他認為這是對他的失敬：

「收到你的信時，從沒有在開讀之前不使我憤怒的。我不知你在哪裡學得的書法！我相信你如果要寫信給世界上最大的一頭驢子，你必將寫得更小心些……我把你最近的來信丟在火裡了，因為我無法閱讀……所以我亦不能答覆你。我已毫無恭敬的情操！……

和你說過而且再和你說一遍，每次我收到你的信在沒有能夠誦讀它之前，我總是要發怒的。將來你永遠不要寫信給我了。如果你有什麼事情告訴我，你去找一個會寫字的人代你寫吧；因為我的腦力需要去思慮別的事情，不能耗費精力來猜詳你的塗鴉般的字跡。」[32]

天性是猜疑的，又加和兄弟們的糾葛使他更為多心，故他對於他的侄兒的阿諛與卑恭的情感並無什麼幻想：他覺得這種情感完全是小孩子的乖巧，因為他知道將來是他的遺產繼承人。米開朗基羅老實和他說了出來。有一次，米開朗基羅病危，將要死去的時候，他知道利奧那多到了羅馬，做了幾件不當作的事情；他怒極了，寫信給他：

26 詩集卷八十一。（約於一五五〇年左右）他暮年時代的幾首詩，似乎表現火焰並不如他自己所信般的完全熄滅，而他自稱的「燃過的老木」有時仍有火焰顯現。

27 編按：Lionardo Buonarroti。

28 編按：Francesca Buonarroti（Cecca）。

29 她於一五三八年嫁給米凱萊‧迪‧尼科洛‧圭恰爾迪尼〔編按：Michele di Niccolo Guicciardini〕。

30 是他在波左拉蒂科地方〔編按：Pozzolatico〕的產業。

31 這通信始於一五四〇年。

32 見一五三六至一五四八年間的書信。

「利奧那多！我病時，你跑到弗朗切斯科先生那裡去探聽我留下些什麼。你在翡冷翠所花的我的錢還不夠麼？你不能不向你的家族說謊，你也不能不肖似你的父親——他把我從翡冷翠家裡趕走！須知我已做好了一個遺囑，那遺囑上已沒有你的名分。去吧，和神一起去吧，不要再到我前面來，永遠不要再寫信給我！」[33]

這些憤怒並不使利奧那多有何感觸，因為在發怒的信後往往是繼以溫言善語的信和禮物[34]。一年之後，他重新趕到羅馬，被贈與三千金幣的諾言吸引著。米開朗基羅為他這種急促的情態激怒了，寫信給他道：

「你那麼急匆匆地到羅馬來。我不知道，如果當我在憂患中，沒有麵包的時候，你會不會同樣迅速地趕到。……你說你來是為愛我，是你的責任。——是啊，這是蛀蟲之愛！如果你真的愛我，你將寫信給我說：『米開朗基羅，留著三千金幣，你自己用吧……因為你已給了那麼多錢，很夠了；你的生命對於我們比財產更寶貴……』——但四十年來，你們靠著我活命；而我從沒有獲得你們一句好話……」[36]

利奧那多，你們的婚姻又是一件嚴重的問題。它占據了叔侄倆六年的時間[37]。利奧那多，溫良地，只覷著遺產；他接受一切勸告，讓他的叔父挑選、討論、拒絕一切可能的機會……他似乎毫不在意。反之，米開朗基羅卻十分關切，彷彿是他自己要結婚一樣。他把

婚姻看作一件嚴重的事情，愛情倒是不關重要的條件；財產也不在計算之中……所認為重要的，是健康與清白。他發表他的嚴格的意見，毫無詩意的、極端的、肯定的……

「這是一件大事情：你要牢記在男人與女人中間必須有十歲的差別；注意你將選擇的女子不獨要溫良，而且要健康……人家和我談起好幾個：有的我覺得合意，有的不。假若你考慮之後，在這幾個中合意哪個，你當來信通知我，我再表示我的意見……你盡有選擇這一個或那一個的自由，只要她是出身高貴，家教很好；而且與其有奩產，寧可沒有為妙——這是為使你們可以安靜地生活……一位翡冷翠人告訴我，說有人和你提起吉諾里家的女郎，你亦合意。我卻不願你娶一個女子，因為假如有錢能備奩資，他的父……」

33 一五四四年七月十一日信。

34 一五四九年，米開朗基羅在病中第一個通知他的侄兒，說已把他寫入遺囑。——遺囑大體是這樣寫的：「我把我所有的一切，遺留給西吉斯蒙多和你；要使我的弟弟西吉斯蒙多和你，我的侄兒，享有均等的權利，兩個人任何一個如不得另一個的同意，不得處分我的財產。」

35 原文是 L'amore del tarlo！指他的侄兒只是覬覦遺產而愛他。

36 一五四六年二月六日書。他又附加著：「不錯，去年，因為我屢次責備你，你寄了一小桶特雷比亞諾酒〔編按：Trebbiano〕給我。啊！這已使你破費得夠了！」

37 自一五四七年至一五五三年。

親不會把她嫁給你的。我願選那種為了中意你的資產（而非中意你的資產）而把女兒嫁給你的人⋯⋯你所得唯一地考慮的只是肉體與精神的健康、血統與習氣的品質，此外，還須知道她的父母是何種人物：因為這極關重要。⋯⋯去找一個在必要時不怕洗滌碗盞、管理家務的妻子。⋯⋯至於美貌，既然你並非翡冷翠最美的男子，那麼你可不必著急，只要她不是殘廢的或醜得不堪的就好。⋯⋯」[38]

搜尋了好久之後，似乎終於覓得了稀世之珍。但，到了最後一刻，又發現了足以借為解約理由的缺點：

「我得悉她是近視眼：我認為這不是什麼小毛病。因此我還什麼也沒有應允。既然你也毫未應允，那麼我勸你還是做為罷論，如果你所得的消息是確切的話。」[39]

利奧那多灰心了。他反而覺得他的叔叔堅持要他結婚為可怪了⋯

「這是真的，」米開朗基羅答道，「我願你結婚⋯我們的一家不應當就此中斷。我很知道即使我們的一族斷絕了，世界也不會受何影響；但每種動物都要綿延種族。因此我願你成家。」[40]

終於米開朗基羅自己也厭倦了；他開始覺得老是由他去關切利奧那多的婚姻，而他本人反似淡漠是可笑的事情。他宣稱他不復顧問了⋯

「六十年來，我關切著你們的事情；現在，我老了，我應得想著我自己的了。」

這時候，他得悉他的侄兒和卡珊多拉‧麗多爾菲[41]訂婚了。他很高興，他祝賀他，答應送給他一千五百金幣。利奧那多結婚了。[42]米開朗基羅寫信去道賀新夫婦，許贈一條珠項鍊給卡珊多拉。可是歡樂也不能阻止他不通知他的侄兒，說「雖然他不大明白這些事情，但他覺得利奧那多似乎應在伴他的女人到他家裡去之前，把金錢問題準確地弄好⋯因為在這些問題中時常潛伏著決裂的種子」。信末，他又附上這段不利的勸告：

「啊！⋯⋯現在，努力生活吧⋯仔細想一想，因為寡婦的數目永遠超過鰥夫的數目。」[43]

[38] 一五四七年至一五五二年間書信。另外他又寫道：「你不必追求金錢，只要好的德性與好的聲名⋯你需要一個和你留在一起的、為你可以支使的、不討厭的、不是每天去出席宴會的女人；因為在那裡人們可以誘惑她使她墮落。」（一五四九年二月一日書）

[39] 一五五一年十二月十九日書。

[40] 可是他又說：「但如果你自己覺得不十分健康，那麼還是克制自己，不要在世界上多造出其他的不幸者為妙。」

[41] 編按：Cassandra Ridolfi。

[42] 一五五三年五月十六日。

[43] 一五五三年五月二十日書。

兩個月之後，他寄給卡珊多拉的，不復是許諾的珠項鍊，而是兩只戒指——一只是鑲有金剛鑽的，一只是鑲有紅寶玉的。卡珊多拉深深地謝了他，同時寄給他八件內衣。

米開朗基羅寫信去說：

「它們真好，尤其是布料我非常愜意。但你們為此耗費金錢，使我很不快；因為我什麼也不缺少。為我深深致謝卡珊多拉，告訴她說我可以寄給她我在這裡可以找到的一切東西，不論是羅馬的出品或其他。這一次，我只寄了一件小東西；下一次，我寄一些更好的，使她高興的物件吧。」[44]

不久，孩子誕生了。第一個名字題做博納羅托[45]，這是依著米氏的意思；——第二個名字題做米開朗基羅[46]，但這個生下不久便夭亡了。而那個老叔，於一五五六年邀請年輕夫婦到羅馬去，他一直參與著家庭中的歡樂與憂苦，但從不答應他的家族去顧問他的事情，也不許他們關切他的健康。

在他和家庭的關係之外，米開朗基羅亦不少著名的、高貴的朋友。[47]雖然他性情很粗野，但要把他認作一個如貝多芬般的粗獷的鄉人卻是完全錯誤的。他是義大利的一個貴族，學問淵博，閥閱世家。從他青年時在聖馬可花園中和洛倫佐・梅迪契等斯混在一

44　一五五三年八月五日書。

45　生於一五五四年。

46　生於一五五五年。

47　我們應當把他的一生分作幾個時期。在這長久的一生中，我們看到他孤獨與荒漠的時期，但也有若干充滿著友誼的時期。一五一五年左右，在羅馬，有一群翡冷翠人，自由的、生氣蓬勃的人：多梅尼科‧博寧塞尼、利奧那多‧塞拉約‧喬凡尼‧斯佩蒂亞雷（編按：Giovanni Spetiale）、喬凡尼‧傑萊西（編按：Giovanni Gellesi）、卡尼賈尼（編按：Ganigiani）等。——這是他第一期的朋友。以後，在克雷芒七世治下，弗朗切斯科‧貝爾尼與皮翁博一群有思想的人物。皮翁博是一個忠誠的但亦是危險的朋友，是他把一切關於米開朗基羅的流言報告給他聽，亦是他羅織成他對於拉斐爾派的仇恨。——更後，在維多利亞‧科隆娜的時代，尤其是盧伊吉‧德爾‧里喬的一班人，他是翡冷翠的一個商人，在銀錢的事情上時常作他的顧問，是他最親密的一個朋友。在他那裡，米氏遇見多納托‧賈諾蒂、音樂家阿爾卡德爾特（編按：Jacques Arcadelt, 1507-1568）與美麗的切基諾（編按：即布拉奇）。他們都一樣愛好吟詠，愛好音樂，愛賞異味。也是為了里喬因切基諾死後的悲傷，米氏寫了四十八首悼詩；而里喬收到每一首悼詩時，寄給米氏許多鯰魚、香菌、甜瓜、雉鳩……——在他死後（一五四六年）。米開朗基羅差不多沒有朋友，只有信徒了：瓦薩里、孔迪維、達涅爾‧特‧沃爾泰雷、萊奧內‧萊奧尼（編按：Leone Leoni, c. 1509-1590，雕塑家）、貝韋努托‧切利尼等。他感應他們一種熱烈的求知欲；他表示對他們的動人的情感。

布隆齊諾（編按：Agnolo Bronzino, 1503-1572，佛羅倫斯風格畫家）、

起的時節起，他和義大利可以算作最高貴的諸侯、親王、主教[48]、文人[49]、藝術家都有交往[50]。他和詩人弗朗切斯科‧貝爾尼在思想上齊名[51]；他和瓦爾基通信；和盧伊吉‧德爾‧里喬與多納托‧賈諾蒂們唱和。人們搜羅他關於藝術的談話和深刻的見解，還有沒有人能和他相比的關於但丁的認識。一個羅馬貴婦於文字中說，在他願意的時候，他是「一個溫文爾雅、婉轉動人的君子，在歐洲罕見的人品」。[52]在賈諾蒂與法蘭西斯科‧特‧奧蘭達的筆記中，可以看出他的周到的禮貌與交際的習慣。在他若干致親王們的信中[53]，更可證明他很易做成一個純粹的宮臣。社會從未逃避他：卻是他常常躲避社會：要度一種勝利的生活完全在他自己。

他之於義大利，無異是整個民族天才的化身。在他生涯的終局，已是文藝復興期遺下的最後的巨星，他是文藝復興的代表，整個世紀的光榮都是屬於他的。不獨是藝術家們認他是一個超自然的人[54]。即是王公大臣亦在他的威望之前低首。法蘭西斯一世與卡特琳納‧特‧梅迪契向他致敬[55]。科斯梅‧特‧梅迪契要任命他為貴族院議員[56]；而當

48 由於他在教皇宮內的職位和他的宗教思想的偉大，米氏和教會中的高級人物有特別的交誼。

49 他亦認識當時有名的史家兼愛國主義者馬基雅弗利。

50 在藝術界中，他的朋友當然是最少了。但他暮年卻有不少信徒崇奉他，環繞著他。對於大半的藝術家他都沒有好感。他和達‧芬奇、佩魯吉諾、弗朗奇亞〔編按：Francesco Francia／Francesco Raibolini, 1447-1517〕、西尼奧雷利〔編按：Luca Signorelli, 1441-1523〕、拉斐爾、布拉曼特、桑迦羅們皆有深切的怨恨。一五一七年六月三十日雅各‧桑索維諾〔編按：Jocopo Sansovino, 1486-1570〕寫信給他說：「你從沒有說過任何人的好話。」但一五二四年時，米氏卻為他盡了很大的力；他也為別人幫了不少忙；但他的天才太熱烈了，他不能在他的理想之外，更愛別一個理想；而且他亦太真誠了，他不能對於他全然不愛的東西假裝愛。但當一五四五年提香〔編按：Titien／Tiziano Vecelli, 1488-1576〕來羅馬訪問時，他卻十分客氣。——然而，雖然那時的藝術界非常令人豔羨，他寧願和文人與實際行動者交往。

51 他們兩人唱和甚多，充滿著友誼與戲謔的詩，貝爾尼極稱頌米開朗基羅，稱之為「柏拉圖第二」；他和別的詩人們說：「靜著罷，你們這般和諧的工具！你們說的是文辭，唯有他是言之有物。」

52 多娜‧阿真蒂娜‧馬拉斯皮娜〔編按：Dona Argentina Malaspina〕，一五一六年間事。

53 尤其是一五四六年四月二十六日他給法蘭西斯一世的那封信。

54 孔迪維在他的《米開朗基羅傳》〔編按：Vie de Michel-Ange〕中，開始便說：「自從神賜我恩寵，不獨認我配拜見米開朗基羅，唯一的雕塑家與畫家——這是我所不敢大膽希冀的——而且許我恭聆他的談吐，領受他的真情與信心的時候起，為表示我對於這件恩德的感激起見，我試著把他生命中值得讚頌的材料蒐集起來，使別人對於這樣一個偉大的人物有所景仰，做為榜樣。」

55 一五四六年，法蘭西斯一世寫信給他。一五五九年，卡特琳納‧特‧梅迪契〔編按：Catherine de Médicis, 1519-1589〕寫信給他。她信中說「和全世界的人一起知道他在這個世紀中比任何人都卓越」，所以要請他雕一個亨利二世騎在馬上的像，或至少作一幅素描。

56 一五五二年間事，米開朗基羅置之不答——使科斯梅大公大為不悅。

他到羅馬的時候，又以貴族的禮款待他，請他坐在他旁邊，和他親密地談話[57]。科斯梅的兒子，弗朗切斯科‧特‧梅迪契[58]，帽子握在手中，「向這一個曠世的偉人表示無限的敬意」。[59]人家對於「他崇高的道德」[60]和對他的天才一般尊敬。他的老年所受的光榮和歌德與雨果相仿。但他是另一種人物。他既沒有歌德般成為婦孺皆知的渴望，亦沒有雨果般對於已成法統的尊重。他蔑視光榮，蔑視社會；他的侍奉教皇，只是「被迫的」。而且他還公然說即是教皇，在談話時，有時也使他厭惡，「雖然我們命令他，他不高興時也不大會去」。[61]

「當一個人這樣的由天性與教育變得憎恨禮儀、蔑視矯偽時，更無適合他的生活方式了。如果他不向你要求任何事物，不追求你的集團，為何要去追求他的呢？為何要把這些無聊的事情去和他的遠離世界的性格糾纏不清呢？不想滿足自己的天才而只求取悅於俗物的人，絕不是一個高卓之士。」[62]

因此他和社會只有必不可免的交接，或是靈智的關係。他不使人家參透他的親切生活；那些教皇、權貴、文人、藝術家，在他的生活中占據極小的地位。但和他們之中的一小部分卻具有真實的好感，只是他的友誼難得持久。他愛他的朋友，對他們很寬宏；但他的強項、他的傲慢、他的猜忌，時常把他最忠誠的朋友變作最兇狠的仇敵。他有一

天寫了這一封美麗而悲痛的信：

「可憐的負心人在天性上是這樣的：如果你在他患難中救助他，他說你給予他的他早已先行給予你了。假若你給他工作表示你對他的關心，他說你不得不委託他做這件工作，因為你自己不會做。他所受的恩德，他說是施恩的人不得不如此。而如果他所受到的恩惠是那麼明顯為他無法否認時，他將一直等到那個施恩者做了一件顯然的錯事；那時，負心人找到了藉口可以說他壞話，而且把他一切感恩的義務卸掉了。——人家對我老是如此；可是沒有一個藝術家來要求我而我不給他若干好處的；並且出於我的真心。以後，他們把我古怪的脾氣或是癲狂做為藉口，說我是瘋了，是錯了；於是他們誣

57 一五六〇年十一月間事。
58 編按：即法蘭西斯科一世‧德‧梅迪奇（Francesco I de' Medici, 1541-1587），梅迪奇家族第二代托斯卡納大公。
59 一五六一年十月。
60 瓦薩里記載。
61 見法蘭西斯科‧特‧奧蘭達著：《繪畫語錄》〔編按：Entretiens sur la peinture〕。
62 同前。

饞我，詆謗我；──這是一切善人所得的酬報。」[63]

在他自己家裡，他有相當忠誠的助手，但大半是庸碌的。人家猜疑他故意選擇庸碌的，為只要他們成為柔順的工具，而不是合作的藝術家──這也是合理的。

但據孔迪維說：「許多人說他不願教練他的助手們，這是不確的；相反，他正極願教導他們。不幸他的助手不是低能的便是無恆的，後者在經過了幾個月的訓練之後，往往夜郎自大，以為是大師了。」

無疑的，他所要求於助手們的第一種品性是絕對的服從。對於一般桀驁不馴的人，他是毫不顧惜的；對於那些謙恭忠實的信徒，他卻表示十二分的寬容與大量。懶惰的烏爾巴諾，「不願工作的」[64]，──而且他的不願工作正有充分的理由；因為，當他工作的時候，往往是笨拙得把作品弄壞，以至無可挽救的地步，如米涅瓦寺的《基督》──在一場疾病中，曾受米開朗基羅的仁慈的照拂看護；他稱米開朗基羅為「親愛的如最好的父親」[65]。皮耶羅‧迪‧賈諾托[66]被「他如愛兒子一般地愛。」西爾維奧‧迪‧喬凡尼‧切帕雷洛[67]從他那裡出去轉到安德列‧多里亞[68]那裡去服務時，悲哀地要求他重新收留他。

安東尼奧・米尼的動人的歷史，可算是米開朗基羅對待助手們寬容大度的一個例子。

據瓦薩里說，米尼在他的學徒中是有堅強的意志但不大聰明的一個。他愛著翡冷翠一個窮寡婦的女兒。米開朗基羅依了他的家長之意要他離開翡冷翠。安東尼奧願到法國去。米開朗基羅送了他大批的作品：「一切素描，一切稿圖，《鵝狔戲著的麗達》畫[69]」[70]。他帶了這些財富，動身了[71]。但打擊米開朗基羅的惡運對於他的卑微的朋友打擊得更屬害。

63 一五二四年正月二十六日致皮耶羅・貢蒂〔編按：Piero Gondi〕書。

64 瓦薩里描寫米開朗基羅的助手：「皮耶特羅・烏爾巴諾是聰明的，但從不肯用功。安東尼奧・米尼很努力，但不聰明。阿斯卡尼奧・德拉・里帕・特蘭索尼〔編按：Ascanio della Ripa Transone〕也肯用功，但他從無成就。」

65 米開朗基羅對他最輕微的痛楚也要擔心。有一次他看見他手指割破了，他監視他要他去做宗教的懺悔。

66 編按：Piero di Giannoto。

67 編按：Silvio di Giovanni Cepparello。

68 編按：André Doria（1466-1560），義大利僱傭兵隊長兼熱那亞共和國海軍上將。

69 一五二九年翡冷翠陷落之後，米開朗基羅曾想和安東尼奧・米尼同往法國去。

70 《鵝狔戲著的麗達》畫是他在翡冷翠被圍時替費拉雷大公作的，但他沒有給他，因為費拉雷大公的大使對他失敬。

71 一五三一年。

害。他到巴黎去，想把《鵝狎戲著的麗達》畫送呈法王。法蘭西斯一世不在京中；安東尼奧把《鵝狎戲著的麗達》寄存在他的一個朋友，義大利人朱利阿諾・博納科爾西[72]那裡，他回到里昂住下了。數月之後，他回到巴黎，《鵝狎戲著的麗達》不見了，博納科爾西把它賣給法蘭西斯一世，錢給他拿去了。安東尼奧又是氣憤又是惶急，經濟的來源斷絕了，流落在這巨大的首都中，於一五三三年終憂憤死了。

但在一切助手中，米開朗基羅最愛而且由了他的愛成為不朽的卻是弗朗切斯科・特・阿馬多雷，諢名烏爾比諾。他是從一五三○年起入米開朗基羅的工作室服務的，在他指導之下，他作尤利烏斯二世的陵墓。米開朗基羅關心他的前程。

他和他說：『如我死了，你怎麼辦？』

烏爾比諾答道：『我將服侍另外一個。』

『——喔，可憐蟲！』米開朗基羅說，『我要挽救你的災難。』

於是他一下子給了他二千金幣：這種饋贈即是教皇與帝皇也沒有如此慷慨。」[73]

然而倒是烏爾比諾比他先死。他死後翌日，米開朗基羅寫信給他的侄兒：

「烏爾比諾死了，昨日下午四時[74]。他使我那麼悲傷，那麼惶亂，如果我和他同死了，倒反舒適；這是因為我深切地愛他之故；而他確也值得我愛；這是一個尊嚴的、

光明的、忠實的人。他的死令我感到彷彿我已不復生存了，我也不能重新覓得我的寧靜。」

他的痛苦真是那麼深切，以至三個月之後在寫給瓦薩里信中還是非常難堪：

「焦爾焦先生，我親愛的朋友，我心緒惡劣不能作書，但為答覆你的來信，我胡亂寫幾句吧。你知道烏爾比諾是死了──這為我是殘酷的痛苦，可也是神賜給我的極大的恩寵。這是說，他活著的時候，他鼓勵我亦生存著，死了，他教我懂得死，並非不快地而是樂意地願死。他在我身旁二十六年，我永遠覺得他是可靠的、忠實的。我為他掙了些財產；而現在我想把他做為老年的依傍，他卻去了；除了在天國中重見他之外我更無別的希望，在那裡，神賜了他甘美的死的幸福，一定亦使他留在他身旁。對於他，比著死更苦惱的卻是留我生存在這騙人的世界上，在這無窮的煩惱中。我的最精純的部分和他一起去了，只留著無盡的災難。」[75]

72 編按：Giuliano Buonaccorsi（1507-1563）。

73 瓦薩里記載。

74 一五五五年十二月三日，在米開朗基羅最後一個兄弟西吉斯蒙多死後沒有幾天。

75 一五五六年二月二十三日。

在極度的悲痛中，他請他的侄兒到羅馬來看他。利奧那多與卡珊多拉，擔憂著，來了，看見他非常衰弱。烏爾比諾托孤給他的責任使他鼓勵起新的精力，烏爾比諾兒子中的一個是他的義子，題著他的名字。[76]

他還有別的奇特的朋友。因了強硬的天性對於社會的約束的反抗，他愛和一班頭腦簡單不拘形式的人廝混。——一個卡拉雷地方的斫石匠，托波利諾[77]，「自以為是出眾的雕塑家」，每次開往羅馬去的運石的船上，必寄有他作的幾個小小的人像，使米開朗基羅為之捧腹大笑的」[78]；——一個瓦爾達爾諾地方[79]的畫家，梅尼蓋拉[80]，不時到米開朗基羅那裡去要求他畫一個聖洛克像或聖安東尼像，隨後他著了顏色賣給鄉人。而米開朗基羅，為帝王們所難於獲得他的作品的，卻盡肯依著梅尼蓋拉指示，作那些素描；——一個理髮匠，亦有繪畫的嗜好，米開朗基羅為他作了一幅聖法蘭西斯的圖稿；——一個羅馬工人，為尤利烏斯二世的陵墓工作的，自以為在不知不覺中成為一個大雕塑家，因為柔順地依從了米開朗基羅的指導，他居然在白石中雕出一座美麗的巨像，把他自己也呆住了；——一個滑稽的鏤金匠，皮洛托[81]，外號拉斯卡；——一個懶惰的奇怪的畫家因達科[82]，「他愛談天的程度正和他厭惡作畫的程度相等」，他常說：「永遠工

作，不尋娛樂，是不配做基督徒的。」[83]——尤其是那個可笑而無邪的朱利阿諾‧布賈爾迪尼，米開朗基羅對他有特別的好感。

「朱利阿諾有一種天然的溫良之德，一種質樸的生活方式，無惡念亦無欲念，這使米開朗基羅非常愜意。他唯一的缺點即太愛他自己的作品。但米開朗基羅往往認為這足以使他幸福；因為米氏明白他自己不能完全有何滿足是極苦惱的……有一次，奧塔維亞諾‧特‧梅迪契[84]要求朱利阿諾為他繪一幅米開朗基羅的肖像。朱氏著手工作了；他

76 他寫信給烏爾比諾的寡婦，科爾內莉婭（編按：Cornelia），充滿著熱情，答應她把小米開朗基羅收受去由他教養，「要向他表示甚至比對他的侄兒更親切的愛，把烏爾比諾要他學的一切都教授他」。（一五五七年三月二十八日書）——科爾內莉婭於一五五九年再嫁了，米開朗基羅永遠不原諒她。

77 編按：Topolino。

78 見瓦薩里記載。

79 編按：Valdarno。

80 編按：Menighella。

81 編按：Piloto（Lasca）。

82 編按：Indaco。

83 見瓦薩里記載。

84 編按：Ottaviano de Médicis（1484-1546）。

教米開朗基羅一句不響地坐了兩小時之後，他喊道：『米開朗基羅，來瞧，起來吧：面上的主要部分，我已抓住了。』米開朗基羅站起，一見肖像便笑問朱利阿諾道：『你在搞什麼鬼？你把我的一隻眼睛陷入太陽穴裡去了；瞧瞧仔細吧。』朱利阿諾聽了這幾句話，弄得莫名其妙了。他把肖像與人輪流看了好幾遍；大膽地答道：『我不覺得這樣；但你仍舊去坐著吧，如果是這樣，我將修改。』米開朗基羅知道他墮入何種情景，微笑著坐在朱利阿諾的對面，朱利阿諾對他、對著肖像再三地看，於是站起來說：『你的眼睛正如我所畫的那樣，是自然顯得如此。』『那麼，』米開朗基羅笑道，『這是自然的過失。繼續下去吧。』」[85]

這種寬容，為米開朗基羅對待別人所沒有的習慣，卻能施之於那些渺小的、微賤的人。這亦是他對於這些自信為大藝術家的可憐蟲的憐憫，也許那些瘋子們的情景引起他對於自己的瘋狂的回想。在此，的確有一種悲哀的滑稽的幽默。[86]

85 見瓦薩里記載。

86 如一切陰沉的心魂一般，米開朗基羅有時頗有滑稽的情趣；他寫過不少詼諧的詩，但他的滑稽總是嚴肅的、近於悲劇的。如對於他老年的速寫等等。（見詩集卷八十一）

三、孤獨

這樣，他只和那些卑微的朋友們生活著：他的助手和他的瘋癲的朋友，還有是更微賤的伴侶——他的家畜：他的母雞與他的貓。[1]

實在，他是孤獨的，而且他愈來愈孤獨了。「我永遠是孤獨的，」他於一五四八年寫信給他的侄兒說，「我不和任何人談話。」他不獨漸漸地和社會分離，且對於人類的利害、需求、快樂、思想也都淡漠了。

把他和當代的人群聯繫著的最後的熱情——共和思想——亦冷熄了。當他在一五四四與一五四六年兩次大病中受著他的朋友里喬在斯特羅齊家中看護的時候，他算是發洩了最後一道陣雨的閃光，米開朗基羅病癒時，請求亡命在里昂的羅伯托·斯特羅齊向法

1 一五五三年安焦利尼在他離家時寫信給他道：「公雞與母雞很高興；」──但那些貓因為不看見你而非常憂愁，雖然它們並不缺少糧食。」

王要求履行他的諾言：他說假若法蘭西斯一世願恢復翡冷翠的自由，他將以自己的錢為他在翡冷翠諸府場上建造一座古銅的騎馬像。[2]一五四六年，為表示他感激斯特羅齊的東道之誼，他把兩座《奴隸》贈與了他，他又把它們轉獻給法蘭西斯一世。

但這只是一種政治熱的爆發——最後的爆發。在他一五四五年和賈諾蒂的談話中，好幾處他的表白乎托爾斯泰的鬥爭無用論與不抵抗主義的思想：

「敢殺掉某一個人是一種極大的僭妄，因為我們不能確知死是否能產生若干善，而生是否能阻止若干善。因此我不能容忍那些人，說如果不是從惡——即殺戮——開始決不能有善的效果。時代變了，新的事故在產生，欲念亦轉換了，人類疲倦了……而末了，永遠會有出乎預料的事情。」

同一個米開朗基羅，當初是激烈地攻擊專制君主的，此刻也反對那些理想著以一種行為去改變世界的革命家了，他很明白他曾經是革命家之一；他悲苦地責備的即是他自己。如哈姆萊特[3]一樣，他此刻懷疑一切，懷疑他的思想、他的怨恨、他所信的一切。

他向行動告別了。他寫道：

「一個人答覆人家說：『我不是一個政治家，我是一個誠實之士，一個以好意觀照一切的人。』」他是說的真話。只要我在羅馬的工作能給我和政治同樣輕微的顧慮便

好！」[4]

實際上，他不復怨恨了。他不能恨。因為已經太晚：

「不幸的我，為了等待太久而疲倦了，不幸的我，達到我的願望已是太晚了！而現在，你不知道麼？一顆寬宏的、高傲的、善良的心，懂得寬恕，而向一切侮辱他的人以德報怨！」[5]

他住在 Macel de'Corvi，在特拉揚古市場[6]的高處。他在此有一座房子，一所小花園。他和一個男僕、一個女傭、許多家畜占據著這住宅[7]。他和他的僕役們並不感到舒服。

2 一五四四年七月二十一日里喬致羅伯托·迪·菲利波·斯特羅齊書。

3 編按：即哈姆雷特（Hamlet）。

4 一五四七年致他的侄兒利奧那多書。

5 詩集卷一百○九第六十四首。在此，米氏假想一個詩人和一個翡冷翠的流戍者的談話──很可能是在一五三六年亞歷山大·特·梅迪契被洛倫齊諾刺死後寫的。

6 編按：Trajan。

7 在他的僕役之中，有過一個法國人叫作理查的。

因為據瓦薩里說，「他們老是大意的、不潔的」。他時常更調僕役，悲苦地怨歎[8]。他和僕人們的糾葛，與貝多芬的差不多。一五六〇年他趕走了一個女傭之後喊道：「寧願她永沒來過此地！」

他的臥室幽暗如一座墳墓[9]。「蜘蛛在內做它們種種工作，盡量紡織。」[10]——在樓梯的中段，他畫著背負著一口棺材的《死》像。[11]

他和窮人一般生活，吃得極少[12]，「夜間不能成寐，他起來執著巨剪工作。他自己做了一頂紙帽，中間可以插上蠟燭，使他在工作時雙手可以完全自由，不必費心光亮的問題」。[13]

他愈老，愈變得孤獨。當羅馬一切睡著的時候，他隱避在夜晚的工作中：這於他已是一種必需。靜寂於他是一件好處，黑夜是一位朋友：

「噢夜，噢溫和的時間，雖然是黝暗，一切努力在此都能達到平和，稱頌你的人仍能見到而且懂得；讚美你的人確有完美的判別力。你斬斷一切疲乏的思念，為潮潤的陰影與甘美的休息所深切地透入的；從塵世，你時常把我擁到天上，為我希冀去的地方。

噢死的影子，由了它，靈魂與心的敵害——災難——都被擋住了，悲傷的人的至高無上的救藥啊，你使我們病的肉體重新獲得健康，你揩乾我們的淚水，你卸掉我們的疲勞，

老人……

有一夜，瓦薩里去訪問這獨個子在荒涼的屋裡，面對著他的悲愴的《哀悼基督》的[14]

你把好人洗掉他們的仇恨與厭惡。」[14]

8 一五五○年八月十六日，他寫信給利奧那多說：「我要一個善良的清潔的女僕但很困難：她們全是髒的，不守婦道的，我的生活很窮困，但我雇用僕役的價錢出得很貴。」

9 詩集卷八十一。

10 同前。

11 棺材上寫著下面一首詩：「我告訴你們，告訴給世界以靈魂肉體與精神的你們……在這具黑暗的箱中你們可以抓握一切。」

12 瓦薩里記載：「他吃得極少。年輕時，他只吃一些麵包和酒，為要把全部時間都放在工作上。老年，自從他作《最後之審判》那時起，他習慣喝一些酒，但只是在晚上，在一天的工作完了的時候，而且極有節制地。雖然他富有，他如窮人一般過活。從沒有（或極少）一個朋友和他同食……他亦不願收受別人的禮物；因為這樣他自以為永遠受了贈與人的恩德要報答。他的儉約的生活使他變得極為警醒，需要極少的睡眠。」

13 瓦薩里留意到他不用蠟而用羊油蕊作燭臺，故送了他四十斤蠟。僕人拿去了，但米開朗基羅不肯收納。僕人說：「主人，我拿著手臂要斷下來了，我不願拿回去了。如果你不要，我將把它們一齊插在門前泥穴裡盡行燃起。」於是米開朗基羅說：「那麼放在這裡吧；因為我不願你在我門前做那傻事。」（瓦薩里記載）

14 詩集卷七十八。

「瓦薩里叩門，米開朗基羅站起身來，執著燭臺去接應。瓦薩里要觀賞雕像；但米開朗基羅故意把蠟燭墮在地下熄滅了，使他無法看見。而當烏爾比諾去找另一支蠟燭時，他轉向瓦薩里說道：我是如此衰老，死神常在拽我的褲腳，要我和它同去。一天，我的軀體會崩墜，如這支火炬一般，也像它一樣，我的生命的光明會熄滅。」

死的意念包圍著他，一天一天地更陰沉起來。他和瓦薩里說：

「沒有一個思念不在我的心中引起死的感觸。」[15]

死，於他似乎是生命中唯一的幸福：

「當我的過去在我眼前重現的時候——這是我時時刻刻遇到的，——喔，虛偽的世界，我才辨認出人類的謬妄與過錯。相信你的詔諛，相信你的虛幻的幸福的人，便是在替他的靈魂準備痛苦與悲哀。經驗過的人，很明白你時常許諾你所沒有、你永遠沒有的平和與福利。因此最不幸的人是在塵世羈留最久的人；生命愈短，愈容易回歸天國……」[16]

「由長久的歲月才引起我生命的終點，喔，世界，我認識你的歡樂很晚了。你許諾你所沒有的平和，你許諾在誕生之前早已死滅的休息……我是由經驗知道的，以經驗來說話：死緊隨著生的人才是唯一為天國所優寵的幸運者。」[17]

他的侄兒利奧多慶祝他的孩子的誕生，米開朗基羅嚴厲地責備他：

「這種鋪張使我不悅。當全世界在哭泣的時候是不應當嬉笑的。為了一個人的誕生而舉行慶祝是缺乏知覺的人的行為。應當保留你的歡樂，在一個充分地生活了的人死去的時候發洩。」[18]

翌年，他的侄兒的第二個孩子生下不久便夭殤了，他寫信去向他道賀。

大自然，為他的熱情與靈智的天才所一向輕忽的，在他晚年成為一個安慰者了。[19]

一五五六年九月，當羅馬被西班牙阿爾貝大公[20]的軍隊威脅時，他逃出京城，道經斯波

15 一五五五年六月二十二日書。

16 詩集卷一百○九第三十二首。

17 詩集卷一百○九第三十四首。

18 一五五四年四月致瓦薩里書，上面寫道「一五五四年四月我不知何日」。

19 雖然他在鄉間度過不少歲月，但他一向忽視自然。風景在他的作品中占有極少的地位；它只有若干簡略的指示，如在西斯廷的壁畫中。在這方面，米氏和同時代的人──拉斐爾、提香、佩魯吉諾、弗朗奇亞、達·芬奇──完全異趣。他瞧不起佛蘭芒藝人的風景畫，那時正是非常時髦的。

20 編按：duc d'Albe。

萊泰[21]，在那裡住了五星期。他在橡樹與橄欖樹林中，沉醉在秋日的高爽清朗的氣色中。十日秒他被召回羅馬，離開時表示非常抱憾。——他寫信給瓦薩里道：「大半的我已留在那裡；因為唯有在林中方能覓得真正的平和。」

回到羅馬，這八十二歲的老人作了一首歌詠田園，頌讚自然生活的美麗的詩，在其中他並指責城市的謊騙；這是他最後的詩，而它充滿了青春的朝氣。

但在自然中，如在藝術與愛情中一樣，他尋求的是神，他一天一天迫近他。他永遠是有信仰的。雖然他絲毫不受教士、僧侶、男女信徒們的欺騙，且有時還挖苦他們[22]，但他似乎在信仰中從未有過懷疑。在他的父親與兄弟們患病或臨終時，他第一件思慮老是要他們受聖餐[23]。他對於祈禱的信心是無窮的；「他相信祈禱甚於一切藥石」[24]；他把他所遭受的一切幸運和他沒有臨到的一切災禍盡歸之於祈禱的功效。在孤獨中，他曾有神祕的崇拜的狂熱。「偶然」為我們保留著其中的一件事蹟：同時代的記載描寫他如西斯廷中的英雄般的熱狂的臉相，獨個子，深夜，在羅馬的他的花園中祈禱，痛苦的眼睛注視著布滿星雲的天空。[25]

有人說他的信仰對於聖母與使徒的禮拜是淡漠的，這是不確的。他在最後二十年中，全心對付著建造使徒聖彼得大寺的事情，而他的最後之作（因為他的死而沒有完成的），

又是一座聖彼得像，要說他是一個新教徒不害臊是開玩笑的說法了。我們也不能忘記他屢次要去朝山進香；一五四五年他想去朝拜科姆波斯泰雷的聖雅克，[26] 一五五六年他要朝拜洛雷泰。——但也得說和一切偉大的基督在一樣，他的生和死，永遠和基督徒一起。一五一二年他在致父親書中說：「我和基督一同過著清貧的生活」；臨終時，他請求人們使他念及基督的苦難。自從他和維多利亞結交之後——尤其當她死後——這信仰愈為堅固

21 編按：即斯波萊托（Spolete），義大利中部城市。

22 一五四八年，利奧那多想加入洛雷泰（編按：Lorette）的朝山隊伍，米開朗基羅阻止他，勸他還是把這筆錢做了施捨的好。「因為，把錢送給教士們，上帝知道他們怎麼使用！」（一五四八年四月七日）皮翁博在蒙托廖（編按：Moutorio）的聖彼得寺（編按：San Pietro）中要畫一個僧侶，米開朗基羅認為這個僧侶要把一切都弄壞了：「僧侶已經失掉了那麼廣大的世界；故他們失掉這麼一個小教堂亦不足為奇。」在米開朗基羅要為他的侄完姻時，一個女信徒去見他，對他宣道，勸他為利奧那多娶一個虔敬的女子。米氏在信中寫道：「我回答她，説她還是去織布或紡紗的好，不要在人前鼓弄簧舌，把聖潔的事情當作買賣做。」（一五四九年七月十九日）

23 一五一六年十一月二十三日為了父親的病致博納羅托書，與一五四八年正月為了兄弟喬凡．西莫內之死致利奧那多書提及此事。

24 一五四九年四月二十五致利奧那多書。

25 弗拉．貝內德托〔編按：Fra Benedetto〕記載此事甚詳。

26 編按：即西班牙的聖地亞哥德孔波斯特拉（Saint-Jacques de Compostelle）。

強烈。從此，他把藝術幾乎完全奉獻於頌讚基督的熱情與光榮[27]，同時，他的詩也沉浸入一種神祕主義的情調中。他否認了藝術，投入十字架上殉道者的臂抱中去：

「我的生命，在波濤險惡的海上，由一葉殘破的小舟渡到了彼岸，在那裡大家都將對於虔敬的與冒瀆的作品下一個判斷。由是，我把藝術當作偶像，當作君主般的熱烈的幻想，今日我承認它含有多少錯誤，而我顯然看到一切的人都在為著他的苦難而欲求。

愛情的思想，虛妄的快樂的思想，當我此刻已迫近兩者之死的時光，它們究竟是什麼呢？愛，我是肯定了，其他只是一種威脅。既非繪畫，亦非雕塑能撫慰我的靈魂。它已轉向著神明的愛，愛卻在十字架上張開著臂抱等待我們！」[28]

但在這顆老耄的心中，由信仰與痛苦所激發的最精純的花朵，尤其是神明般的惻隱之心。

這個為仇敵稱為貪婪的人[29]，一生從沒停止過施惠於不幸的窮人，不論是認識的或不認識的。他不獨對他的老僕與他父親的僕人——對一個名叫莫娜‧瑪格麗塔[30]的老僕，為他在兄弟死後所收留，而她的死使他非常悲傷，「彷彿死掉了他自己的姊妹那樣」[31]；對一個為西斯廷教堂造台架的木匠，他幫助他的女兒嫁費[32]……——表露他的

動人的真摯之情，而且他時時在布施窮人，尤其是怕羞的窮人。他愛令他侄子與侄女參與他的施捨，使他們為之感動，他亦令他們代他去做，但不把他說出來：因為他要的慈惠保守祕密[33]。「他愛實地去行善，而非貌為行善。」[34] 由於一種極細膩的情感，他

27 後期的雕塑，如十字架，如殉難，如受難像等都是。

28 詩集卷一百四十七。

29 這些流言是拉萊廷與班迪內利〔編按：Baccio Bandinelli, 1493-1560〕散布的。這種謊話的來源有時因為米開朗基羅在金錢的事情上很認真的緣故。其實，他是非常隨便的；他並不記帳；他不知道他的全部財產究有若干，而他一大把一大把地把錢施捨。他的家族一直用著他的錢。他對於朋友們、僕役們往往贈送唯有帝王所能賞賜一般的珍貴的禮物。他的作品，大半是贈送的而非賣掉的；他為聖彼得的工作是完全盡義務的。再沒有人比他更嚴厲地指斥愛財的癖好了，他寫信給他的兄弟說：「貪財是一件大罪惡。」瓦薩里為米氏辯護，把他一生贈與朋友或信徒的作品一齊背出來，說「我不懂人們如何能把這個每件各值幾千金幣的作品隨意贈送的人當作一個貪婪的人」。

30 編按：Mona Margherita。

31 一五三三年致兄弟喬凡．西莫內信；一五四○年十一月致利奧那多。

32 瓦薩里記載。

33 一五四七年致利奧那多書：「我覺得你太不注意施捨了。」一五四七年八月：「你寫信來說給這個女人四個金幣，為了愛上帝的緣故，這使我很快樂。」一五四九年三月二十九日：「注意，你所給的人，應當是真有急需的人，且不要為了友誼而為了愛上帝之故。不要說出錢的來源。」

34 孔迪維記載。

尤其念及貧苦的女郎：他設法暗中贈與她們少數的奩資，使她們能夠結婚或進入修院。

他寫信給他的侄兒說：

「設法去認識一個有何急需的人，有女兒要出嫁或送入修院的（我說的是那些沒有錢而無顏向人啟齒的人）。把我寄給你的錢給人，但要祕密地；而且你不要被人欺騙……」[35]

此外，他又寫：

「告訴我，你還認識有別的高貴的人而經濟拮据的麼？尤其是家中有年長的女兒的人家。我很高興為他們盡力。為著我的靈魂得救。」[36]

35 一五四七年八月致利奧那多書。
36 一五五○年十二月二十日致利奧那多書。

尾聲

Épilogue

死

「多麼想望而來得多麼遲緩的死——」[1] 終於來了。

他的僧侶般的生活雖然多麼支持了他堅實的身體，可沒有避免病魔的侵蝕。自一五四四與一五四六年的兩場惡性發熱後，他的健康從未恢復；膀胱結石[2]、痛風症[3]以及各種的疾苦把他磨蝕完了。在他暮年的一首悲慘的滑稽詩中，他描寫他的殘廢的身體：

「我孤獨著悲慘地生活著，好似包裹在樹皮中的核心……我的聲音彷彿是幽閉在臭皮囊中的胡蜂……我的牙齒動搖了，有如樂器上的鍵盤……我的臉不啻是嚇退鳥類的醜

1 「因為，對於不幸的人，死是懶惰的……」（詩集卷七十三第三十首）。

2 一五四九年三月：人家勸他飲維泰爾貝泉水，他覺得好些。——但在一五五九年七月他還感著結石的痛苦。

3 一五五五年七月。

面具……我的耳朵不息地嗡嗡作響……一隻耳朵中，蜘蛛在結網；另一隻中，蟋蟀終夜地叫個不停……我的感冒使我不能睡眠……予我光榮的藝術引我到這種結局。可憐的老朽，如果死不快快來救我，我將絕滅了……疲勞把我支離了，分解了，唯一的棲宿便是死……」[4]

一五五五年六月，他寫信給瓦薩里說道：「親愛的焦爾焦先生，在我的字跡上你可以認出我已到了第二十四小時了……」[5]

一五六○年春，瓦薩里去看他，見他極端疲弱。他幾乎不出門，晚上幾乎不睡覺；一切令人感到他不久人世。愈衰老，他愈溫柔，很易哭泣。

「我去看米開朗基羅，」瓦薩里寫道。「他不想到我會去，因此在見我時彷彿如一個父親找到了他失掉的兒子般地歡喜。他把手臂圍著我的頸項，再三地親吻我，快活得哭起來。」[6]

可是他毫未喪失他清明的神志與精力。即在這次會晤中，他和瓦薩里長談，關於藝術問題，關於指點瓦薩里的工作，隨後他騎馬陪他到聖彼得。[7]

一五六一年八月，他患著感冒。他赤足工作了三小時，於是他突然倒地，全身拘攣著。他的僕人安東尼奧[8]發現他昏暈了。卡瓦列里、班迪尼[9]、卡爾卡尼立刻跑來。

那時，米開朗基羅已經醒轉。幾天之後，他又開始乘馬出外，繼續做皮亞門的圖稿。

古怪的老人，無論如何也不答應別人照拂他。他的朋友們費盡心思才得悉他又患著一場感冒，只有大意的僕人們伴著他。

他的繼承人利奧那多[5]，從前為了到羅馬來受過他一頓嚴厲的訓責，此刻即是為他叔父的健康問題也不敢貿然奔來了。一五六三年七月，他托達涅爾‧特‧沃爾泰雷問米開朗基羅，願不願他來看他；而且，為了預料到米氏要猜疑他的來有何作用，故又附帶聲明，說他的商業頗有起色，他很富有，什麼也不需求。狡黠的老人令人回答他說[6]，既然如此，他很高興，他將把他存留的少數款子分贈窮人。

4 詩集卷八十一。

5 一五五五年六月二十二日致瓦薩里書。一五四九年他在寫給瓦爾基信中已說：「我已把自己計算在死人中間。」

6 一五六〇年四月八日瓦薩里致科斯梅‧特‧梅迪契書。

7 那時他是八十五歲。

8 編按：Antonio del Franzese。

9 編按：Bandini。

一個月之後，利奧那多對於那種答覆感著不滿，重複托人告訴他，說他很擔心他的健康和他的僕役。這一次，米開朗基羅回了他一封怒氣勃勃的信，表示這八十八歲——離他的死只有六個月——的老人還有那麼強項的生命力：

「由你的來信，我看出你聽信了那些不能偷盜我，亦不能將我隨意擺佈的壞蛋的謊言。這是些無賴之徒，而你居然傻得會相信他們。請他們走路吧：這些人只會給你煩惱，只知嫉羨別人，而自己度著浪人般的生活。你信中說你為我的僕役擔憂；而我，我告訴你關於僕役，他們都很忠實地服侍我，尊敬我。至於你信中隱隱說起的偷盜問題，那麼我和你說，在我家裡的人都能使我放懷，我可完全信任他們。所以，你只須關切你自己；我在必要時是懂得自衛的，我不是一個孩子。善自珍攝吧！」[10]

關切遺產的人不止利奧那多一個呢。整個義大利是米開朗基羅的遺產繼承人——尤其是托斯卡納大公與教皇，他們操心著不令關於聖洛倫佐與聖彼得的建築圖稿及素描有何遺失。一五六三年六月，聽從了瓦薩里的勸告，科斯梅大公責令他的駐羅馬大使阿韋拉爾多‧塞里斯托里[11]祕密地稟奏教皇，為了米開朗基羅日漸衰老之故，要暗中監護他的起居與一切在他家裡出入的人。在突然逝世的情景中，應當立刻把他所有的財產登記入冊；素描、版稿、檔、金錢，等等，並當監視著使人不致乘死後的紊亂中偷盜什麼東

西。當然，這些是完全不令米開朗基羅本人知道的。[12]

這些預防並非是無益的。時間已經臨到。

米開朗基羅的最後一信是一五六三年十二月二十八日的那封信。一年以後，他差不多自己不動筆了；他讀出來，他只簽名；達涅爾‧特‧沃爾泰雷為他主持著信件往還的事情。

他老是工作。一五六四年二月十二日，他站了一整天，做《哀悼基督》。[13]十四日，他發熱。卡爾卡尼得悉了，立刻跑來，但在他家裡找不到他。雖然下雨，他到近郊散步去了。他回來時，卡爾卡尼說他在這種天氣中出外是不應該的。

「你要我怎樣？」米開朗基羅答道，「我病了，無論哪裡我不得休息。」

他的言語的不確切，他的目光，他的臉色，使卡爾卡尼大為不安。他馬上寫信給利

10 一五六三年八月二十一日致利奧那多書。

11 編按：Averardo Serristori。

12 瓦薩里記載。

13 這座像未曾完工。

奧那多說：「終局雖未必即在目前，但亦不遠了。」[14]

同日，米開朗基羅請達涅爾·特·沃爾泰雷來留在他旁邊。達涅爾請了醫生來；二月十五日，他依著米開朗基羅的吩咐，寫信給利奧那多，說他可以來看他，「但要十分小心，因為道路不靖。」[15]沃爾泰雷附加著下列數行：

「八點過一些，我離開他，那時他神志清明，頗為安靜，但被麻痺所苦。他為此感到不適，以至在今日下午三時至四時間他想乘馬出外，好似他每逢晴天必須履行的習慣。但天氣的寒冷與他頭腦及腿的疲弱把他阻止了…他回來坐在爐架旁邊的安樂椅中，這是他比臥床更歡喜的坐處。」

他身邊還有忠實的卡瓦列里。

直到他逝世的大前日，他才答應臥在床上，他在朋友與僕人環繞之中讀出他的遺囑，神志非常清楚。他把「他的靈魂贈與上帝，他的肉體遺給塵土」。他要求「至少死後要回到」他的親愛的翡冷翠。──接著，他…

「從駭怕的暴風雨中轉入甘美平和的靜寂。」[16]

這是二月中的一個星期五，下午五時[17]。正是日落時分……「他生命的末日，和平的天國的首日！……」[18]

終於他休息了。他達到了他願望的目標：他從時間中超脫了。

「幸福的靈魂，對於他，時間不復流逝了！」[19]

14 一五六四年二月十四日卡爾卡尼致利奧那多書。

15 一五六四年三月十七日，達涅爾‧特‧沃爾泰雷致瓦薩里書。

16 詩集卷一百五十二。

17 一五六四年二月十八日，星期五。送終他的有卡瓦列里、達涅爾‧特‧沃爾泰雷、萊奧尼〔編按：Diomede Leoni〕、兩個醫生〔編按：Federigo Donati 和 Gherardo Fidelissimi〕、僕人安東尼奧。利奧那多在三天之後才到羅馬。

18 詩集卷一百〇九第四十一首。

19 詩集卷五十九。

這便是神聖的痛苦的生涯

在這悲劇的歷史的終了，我感到為一項思慮所苦。

我自問，在想給予一般痛苦的人以若干支撐他們的痛苦的同伴時，我會不會只把這些人的痛苦加給那些人。

因此，我是否應當，如多少別人所做的那樣，只顯露英雄的英雄成分，而把他們的悲苦的深淵蒙上一層帷幕。

──然而不！這是真理啊！我並不許諾我的朋友們以謊騙換得的幸福，以一切代價去掙得的幸福。

我許諾他們的是真理──不管它須以幸福去換來，是雕成永恆的靈魂的壯美的真理。它的氣息是苦澀的，可是純潔的：把我們貧血的心在其中熏沐一會吧。

偉大的心魂有如崇山峻嶺，風雨吹蕩它，雲翳包圍它，但人們在那裡呼吸時，比別

處更自由更有力。純潔的大氣可以洗滌心靈的穢濁；而當雲翳破散的時候，他威臨著人類了。

是這樣地這座崇高的山峰，矗立在文藝復興期的義大利，從遠處我們望見它的峻險的側影，在無垠的青天中消失。

我不說普通的人類都能在高峰上生存。但一年一度他們應上去頂禮。在那裡，他可以變換一下肺中的呼吸，與脈管中的血流。在那裡，他們將感到更迫近永恆。

以後，他們再回到人生的廣原，心中充滿了日常戰鬥的勇氣。

羅曼・羅蘭

原文對照

作品與文獻

《力行者》 Hercule
十字苦像 Crucifix de bois
《大衛像》 David
《小耶穌》 Enfant
《日》 Day (Giorno)
《比薩之役》 La Guerre de Pise (La Bataille de Cascina)
《半人半馬怪與拉庇泰人之戰》 Le Combat des Centaures et des Lapithes
《卡希納之戰》 La Bataille de Cascina (La Guerre de Pise)
《奴隸》（垂死的奴隸） Dying Slave
《奴隸》（叛逆的奴隸） Rebellious Slave
《布魯日聖母》 Madonna di Bruges
《布魯圖斯胸像》 le buste de Brutus
《安吉亞里之戰》 la Bataille d'Anghiari
《米涅瓦基督》（《彌涅耳瓦的基督》） Christo della Minerve
《米開朗基羅傳》 Vie de Michel-Ange
《米開朗基羅與文藝復興的結束》 Michelangelo und das Ende der Renaissance
《行動生活》 Vie active
《西門家的盛宴》 Cène chez Simon

《侍臣論》（《廷臣論》） Cortegiano
《夜》 Night (Notte)
《帕萊斯特里納的哀悼基督》 Palestrina Pietà
聖殤 （《帕烈斯提納聖殤》）
《抽箭的阿波羅》 Apollon tirant une flèche de son carquois
《哀悼基督》（《聖殤》） Pietà
《垂死的阿多尼斯》 Adonis mourant
《洪水》（《大洪水》） le Déluge
《冥想生活》 Vie contemplative
《啟示錄》 Apocalypse
《基督下十字架》（《佛羅倫斯聖殤》） Deposition / Pietà Bandini / Florentine Pietà The
《晨》 Dawn (Aurora)
《梯旁的聖母》 Madame à l'Escalier
《勝利者》 Genio della Vittoria
《博博利石窟》 la grotte Boboli
《復活》 Résurrection
《雅典學派》 Scuola di Atene
《微笑的牧神面具》 Masque du faune riant
《愛神》 Cupidon
《愛神撫摩著的維納斯》 Vénus caressée par l'Amour
《聖母》（浮雕） Madone

《聖母像》（《美第奇聖母》／雕塑） Medici Madonna
聖彼得上十字架 （《伯多祿被倒釘十字架》） The Crucifixion of St. Peter
《聖保羅談話》（《保祿的皈依》） The Conversion of Saul
《聖家庭》（《聖家族》） Sainte Famille
《聖體爭辯》 La disputa del sacramento
《對話錄》 Dialogi
《瘋狂的奧蘭多》 Orlando
《睡著的愛神》（《沉睡的丘比特》） Cupidon endormi
《翡冷翠史》 Histoires Florentines
《摩西》 Moïse
《暮》 Dusk (Crepuscolo)
《醉的酒神》 Bacchus ivre
《龍丹尼的哀悼基督》（《隆達尼尼聖殤》） Rondanini Pietà
《講課二篇》 Due lezioni
《鵝狎戲著的麗達》 Léda caressée par le Cygne
《繪畫語錄》 Entretiens sur la peinture
繪畫隨錄 Dialogues sur la Peinture
《羅馬城繪畫錄》 Dialogue sur la peinture dans la ville de Rome
關於但丁〈神曲〉對語 Dialogues sur la Divine Comédie de Dante

洛倫佐‧特‧烏爾比諾〔羅倫佐二世‧德‧梅迪奇〕　Lorenzo di Credi

洛倫佐‧特‧烏爾比諾〔羅倫佐二世‧德‧梅迪奇〕　Lorenzo di Piero de' Medici / Laurent d'Urbin

洛倫佐‧特‧梅迪契〔羅倫佐‧德‧梅迪奇〕　Lorenzo di Pietro de' Medici

洛倫齊諾　Lorenzino de' Medici

科斯梅一世〔科西莫一世‧德‧梅迪奇〕　Cosimo I de' Medici

科爾內莉婭　Cornelia

胡安‧特‧瓦爾德斯　Juan de Valdes

韋羅內塞　Paul Véronèse

格拉納奇　Francesco Granacci

烏爾巴諾　Pietro Urbano

烏爾比諾　Pietro Urbino

班迪內利　Baccio Bandinelli

班迪尼　Bandini

馬拉泰斯塔‧巴廖翁　Malatesta Baglioni

馬泰奧‧吉貝爾蒂　Mattro Giberti

馬基雅弗利〔馬基維利〕　Niccolò di Bernardo dei Machiavelli

馬薩喬　Masaccio

教宗克萊孟七世　Pope Clement VII

教皇尤利烏斯二世〔教宗儒略二世〕　Pope Julius II

教皇利奧十世〔教宗雷歐十世〕　Pope Leo X

教皇保羅三世〔教宗保祿三世〕　Pope Paul III

教皇瑪律賽魯斯二世〔教宗瑪策祿二世〕　Pope Marcello II

梅尼蓋拉　Menighella

梅塞爾‧多梅尼科　Messer Domenico

莫娜‧瑪格麗塔　Mona Margherita

博納羅蒂〔兄弟〕　Buonarroto Buonarroti

博納羅蒂〔洛多維科‧迪‧利奧那多‧博納羅蒂‧西莫內〕　Ludovico di Lionardo Buonarroti Simoni

博塔里　Bottari

喬凡‧西莫內〔兄弟〕　Giovan Simone

喬凡尼‧巴蒂斯塔‧迪‧保羅‧米尼　Giovanni Battista di Paolo Mini

喬凡尼‧弗朗切斯科‧阿爾多弗蘭迪　Giovanni Francesco Aldovrandi

喬凡尼‧傑萊西　Giovanni Gellesi

喬凡尼‧斯皮納　Giovanni Spina

喬凡尼‧斯佩蒂亞雷　Giovanni Spetiale

喬凡尼‧斯特羅齊　Giovanni Strozzi

提香　Titien (Tiziano Vecelli)

提提俄斯　Tityos

斐里加耶　Bertoda Filicaja

菲洛尼科　Filonico

菲利比諾‧利比〔菲利皮諾‧利皮〕　Filippino Lippi

萊奧內‧萊奧尼　Leone Leoni

萊奧多‧萊特　Diomede Leoni

萊奧納多‧達‧芬奇〔達文西〕　Leonardo da Vinci

阿利卡莫索　Alicamasseo

雅各‧桑索維諾　Jocopo Sansovino

塔索　Torquato Tasso

塞巴斯蒂阿諾‧德爾‧皮翁博　Sebastiano del Piombo

塞格尼　Bernardo Segni

奧克塔韋‧法爾內塞　Octave Farnèse

奧基諾　Bernardino Ochino

奧塔維亞諾‧特‧梅迪契　Ottaviano de Médicis

蒂貝廖‧卡爾卡尼　Tiberio Calcagni

達涅爾‧特‧沃爾泰雷　Daniel de Volterre

雷吉納爾德‧波萊〔雷金納德‧波爾〕　Reginald Pole

嘎斯帕雷‧孔塔里尼　Gaspare Contarini

瑪格麗特‧德‧納瓦拉　Marguerite de Navarre

瑪爾蒂爾德大伯爵夫人　grande comtesse Mathilde

維多利亞‧科隆娜　Vittoria Colonna

蒙莫朗西元帥　Anne de Montmorency

蓋尼米德　Ganymede

魯切拉伊　Rucellai

盧伊吉‧德爾‧里喬　Luigi del Riccio

盧多維克‧勒‧莫雷〔盧多維科‧斯福爾扎〕　Ludovic le More

盧克雷齊亞‧烏巴爾迪妮　Lucrezia Ubaldini

諾瓦耶的敘布萊特　Sublet des Noyers

謝弗賴爾　Ludvig von Scheffler Scheffler

薩伏那洛拉　Girolamo Savonarola

薩多萊特　Jacopo Sadoleto

薩爾維亞蒂　Salviati

羅伯托‧斯特羅齊　Roberto di Filippo Strozzi

PEOPLE 494
米開朗基羅傳

作　　者——羅曼‧羅蘭（Romain Rolland）
譯　　者——傅雷
責任編輯——陳詠瑜
行銷企畫——林欣梅
封面設計——FE工作室
內頁設計——張靜怡

編輯總監——蘇清霖
董 事 長——趙政岷
出 版 者——時報文化出版企業股份有限公司
　　　　　一〇八〇一九臺北市和平西路三段二四〇號三樓
　　　　　發行專線—（〇二）二三〇六—六八四二
　　　　　讀者服務專線—〇八〇〇—二三一—七〇五
　　　　　（〇二）二三〇四—七一〇三
　　　　　讀者服務傳真—（〇二）二三〇四—六八五八
　　　　　郵撥—一九三四四七二四時報文化出版公司
　　　　　信箱—一〇八九九臺北華江橋郵局第九九信箱
時報悅讀網——http://www.readingtimes.com.tw
電子郵件信箱——newstudy@readingtimes.com.tw
時報出版愛讀者粉絲團——https://www.facebook.com/readingtimes.2
法律顧問——理律法律事務所　陳長文律師、李念祖律師
印　　刷——紘億印刷有限公司
初版一刷——二〇二三年一月六日
定　　價——新臺幣三五〇元
（缺頁或破損的書，請寄回更換）

時報文化出版公司成立於一九七五年，
一九九九年股票上櫃公開發行，二〇〇八年脫離中時集團非屬旺中，
以「尊重智慧與創意的文化事業」為信念。

作家榜经典文库®
★★★★★★★★★★★

米開朗基羅傳／羅曼‧羅蘭（Romain Rolland）著；
傅雷譯. -- 初版. -- 臺北市：時報文化出版企業股
份有限公司, 2023.01
208 面；14.8×21 公分. --（PEOPLE 系列；494）
譯自：Vie de Michel-Ange
ISBN 978-626-353-140-6（精裝）

1. CST：米開朗基羅（Michelangelo Buonarroti,
　　　　1475-1564）
2. CST：藝術家　3. CST：傳記　4. CST：義大利

909.945　　　　　　　　　　　　　　　　111017601

ISBN　978-626-353-140-6
Printed in Taiwan